# 水彩畫出
# 可愛傻萌小動物

## Playful Painting Pets

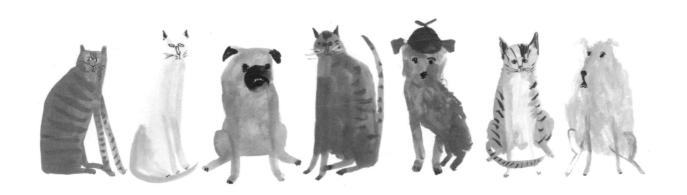

## 不打草稿！簡單輕鬆玩繪畫

FAYE MOORHOUSE 費依・摩爾豪斯

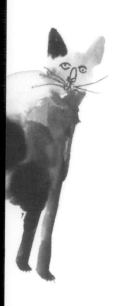

若書籍外觀有破損、缺頁、裝訂錯誤等不完整現象，想要換書、退書，或您有大量購書的需求服務，都請與客服中心聯繫。

※ 詢問書籍問題前，請註明您所購買的書名及書號，以及在哪一頁有問題，以便我們能加快處理速度為您服務。
※ 我們的回答範圍，恕僅限書籍本身問題及內容撰寫不清楚的地方，關於軟體、硬體本身的問題及衍生的操作狀況，請向原廠商洽詢處理。
※ 廠商合作、作者投稿、讀者意見回饋，請至：
FB 粉絲團 http://www.facebook.com/InnoFair
Email 信箱 ifbook@hmg.com.tw

©2018 Cite Publishing Group/PCUSER Publishing Co.
Authorized translation of the English 1st edition:
Playful Painting: Pets
©2017 Quarto Publishing Group USA Inc.
Published by Walter Foster Publishing,
a division of Quarto Publishing Group USA Inc.
All rights reserved. Walter Foster is a registered trademark.
Artwork and photographs © 2017 Faye Moorhouse

cite 城邦媒體　創意市集 INNO·FAIR

香港發行所　城邦（香港）出版集團有限公司
香港灣仔駱克道 193 號東超商業中心 1 樓
電話：(852) 25086231
傳真：(852) 25789337
E-mail：hkcite@biznetvigator.com

馬新發行所　城邦（馬新）出版集團 Cite (M) Sdn Bhd
41, Jalan Radin Anum, Bandar Baru Sri Petaling,
57000 Kuala Lumpur, Malaysia.
電話：(603) 90578822
傳真：(603) 90576622
E-mail：cite@cite.com.my

客戶服務中心　地址：10483 台北市中山區民生東路二段 141 號 B1
服務電話：（02）2500-7718、（02）2500-7719
服務時間：週一至週五 9：30 ～ 18：00
24 小時傳真專線：（02）2500-1990 ～ 3
E-mail：service@readingclub.com.tw

ISBN　　　　978-986-95985-7-6
版次　　　　2018 年 6 月　初版 1 刷
定價　　　　400 元

製版 / 印刷　1010 Printing

著作權所有・翻印必究　Printed in China

作者　　　　費依・摩爾豪斯 Faye Moorhouse
譯者　　　　王婕穎
責任編輯　　莊玉琳
封面設計　　蘇孝朋
內頁設計　　任宥騰
行銷企劃　　辛政遠、楊惠潔
總編輯　　　姚蜀芸
副社長　　　黃錫鉉
總經理　　　吳濱伶
執行長　　　何飛鵬
出版　　　　創意市集
發行　　　　城邦文化事業股份有限公司
　　　　　　歡迎光臨城邦讀書花園
　　　　　　網址：www.cite.com.tw

國家圖書館出版品預行編目 (CIP) 資料

水彩畫出可愛傻萌小動物：不打草稿！簡單輕鬆玩繪畫／
費依・摩爾豪斯 (Faye Moorhouse) 著；王婕穎譯
創意市集出版：城邦文化發行　2018.06
── 初版 ── 臺北市　面：公分
譯自：Playful painting pets : more than 20 fun and clever
projects for animal lovers
978-986-95985-7-6（平裝）
1. 水彩畫 2. 動物畫 3. 繪畫技法

948.4　107002246

FSC 混合產品　源自負責任的森林資源的紙張　FSC™ C016973

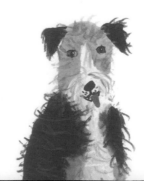

# 水彩畫出
# 可愛傻萌小動物

## Playful Painting Pets

不打草稿！簡單輕鬆玩繪畫

# TABLE OF CONTENTS
## 目錄

導讀     6

繪畫工具與素材     8

上色、繪畫建議與技巧     10

基本色彩理論     16

### Dopey Dogs 樣子傻萌的狗狗     19

黃色拉不拉多穿襪子     20

看起來很搞笑的法鬥     24

拖著輪子的臘腸狗     28

戴帽子的巴哥     32

穿著套頭毛衣的比特犬     36

邋遢的梗犬     40

時髦的德國牧羊犬     44

調皮的米格魯     48

Gallery     52

傻萌狗素描     64

## Kooky Cats 古怪逗趣的貓咪　　69

邋遢的貓　　70

戴帽子的波斯貓　　74

毛茸茸的緬因貓　　78

穿著毛衣的美國短毛貓　　82

在地毯上睡著的玳瑁貓　　86

高貴的暹羅貓　　90

像布娃娃的布偶貓　　94

Gallery　　98

古怪逗趣貓素描　　110

## Pick Your Pet 選你喜歡的寵物　　115

圓滾滾的倉鼠　　116

魚缸裡的金魚　　118

迷你豬　　120

好兄弟虎皮鸚鵡　　122

淘氣的兔子　　124

選你喜歡的寵物素描　　126

## Fun with Papercraft Pets 製作紙雕動物的樂趣　　131

貓花環　　132

迷你巴哥手拉書　　138

關於作者　　144

# INTRODUCTION
## 導讀

**寵物繪畫真的很有趣！** 它可以讓你捕捉動物真實的內外特質和外在個性，這是攝影無法捕捉到的細節。即使你沒有寵物，也能在畫動物的過程中，獲得許多樂趣。如同你看到書中的畫作，不需要把牠們畫得很漂亮。（很抱歉我這麼説，好像冒犯到所有的動物們，我對所有的貓，狗以及兔子致歉）。

依照書中的畫畫教學步驟，將引領你逐步畫出各種動物或是毛朋友，包括拖著輪子的臘腸狗，可愛又邋遢的貓，還有圓滾滾的小倉鼠和迷你豬。我們透過多種繪畫技巧和素材的使用，教你創造出帶有個人風格的寵物肖像畫，以及如何將畫作變成紙雕藝術品。

熟能生巧，就先從完成書中的繪畫練習開始，然後帶著你新獲得的技術到戶外捕捉野生動物，利用書裡的素描練習區畫出動物並且幫牠們上色。先請你的寵物擺好姿勢，我們開始畫吧！

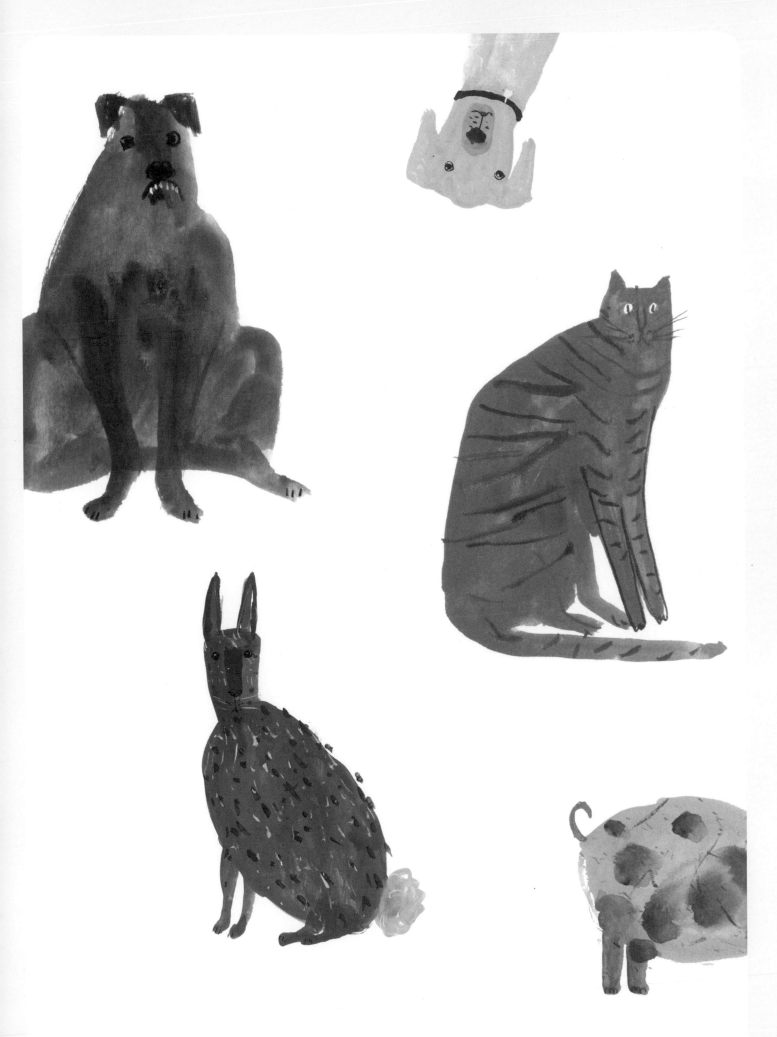

# TOOLS & MATERIALS
## 繪畫工具與素材

我只會用一些買的起且容易取得的繪畫工具與素材，來畫不同種類的寵物肖像畫，從貓、狗到金魚、兔子，甚至許多不同的寵物。以下是一些我最喜歡使用的工具與材料。

### 畫紙

我喜歡在吸水力較好且具重量的畫紙上作畫，這類紙張帶有一點質地，能讓我畫出來的顏色看起來有些泥濘感。在找到自己最喜歡的圖畫紙之前，我嘗試過許多不同材質的紙來作畫，建議你們在找到自己喜愛的畫紙之前，可以多試一些不同類型與質地的畫紙。

### 不透明水彩

我喜歡用不透明水彩作畫，比起透明水彩，不透明水彩的體積偏重一點，覆蓋力也比較好，最棒的一點是塗起來不會反光。而且使用不透明水彩非常容易。我偏好小罐的不透明水彩，但你也可以找到管狀的不透明水彩。

你能在美術用品店裡，找到不透明水彩（從低價位到高價位都有）。我喜歡使用中等價位的不透明水彩，但你也可以實驗或嘗試不同品牌及種類，來找到自己最喜歡的顏料。

在不同的畫紙上試驗水彩後，
在該畫紙的背面寫上這是哪一種類型的畫紙，
還有你是在哪裡找到這張畫紙。
在你的抽屜或是資料夾中存放所有試驗過的畫紙，
你就不會忘記最喜歡使用的畫紙類型以及它是從哪裡來的。

## 畫筆

我在作畫時主要會用兩支畫筆：一支筆頭極細，另一支筆頭則是中型的。哪一個品牌好？建議你嘗試各種不同的畫筆，來找到自己喜歡且適合你的風格。

## 水

使用不透明水彩畫畫，乾淨的水是必備的。我都把水裝在舊罐子裡。

## 調色盤

我用過許多不同的調色盤。現在，我最喜歡的調色盤是一個老舊的白色餐盤。

## 紙張

確認你有一張可以吸水的畫紙，有點像是紙毛巾，可以讓你暫時放一下畫筆。或你可能也會需要一張廢紙來測試你想要的顏色。

## 色鉛筆

我會用色鉛筆畫出較粗硬的斷線，或利用不透明水彩畫出柔和流動的線條，我喜歡它們結合在一起的感覺。你也可以使用水性色鉛筆，但我通常會只用品質好的藝術家級色鉛筆。

# PAINTING &
# DRAWING TIPS & TECHNIQUES
## 上色、繪畫建議與技巧

如何使用你的繪畫、上色工具及素材，將會影響你畫出的寵物樣子。這裡有一些我喜愛的上色和繪畫技巧，以及畫出動物可愛逗趣模樣的建議。

### 建立色層

用顏料製造單純的色塊，畫出多個色層，會比直接塗上一層厚厚的顏色來得更好。每次塗色大約抓2到3個間距，再用水刷淡的色層，就能畫出看不到筆刷痕跡的平整色塊。

這邊我已經畫了3個相同顏色的色層。我會等每一個色層乾了以後，再畫下一個新的色層。這種單純美好的基本色層，可以用來畫出淺咖啡色的狗、貓或是倉鼠的身體。

你可以使用一般畫筆點畫，或是買一支特別的圓頭平筆刷（長得像腮紅刷），這種筆刷的特色就是刷毛非常鈍。

### 點畫

點畫可以用來增加畫作的紋理質感。舉例來說，如果你想要畫邊邊的狗，只需用畫筆沾點顏料，然後反覆在紙上輕拍，就能畫出狗毛的質感。

## 乾刷

如同點畫，使用乾的畫筆刷畫可以為畫作增加紋理。

拿一支乾淨的畫筆，沾一點未加水的不透明水彩刷畫，並且在想要出現紋路的區塊上刷畫。這樣看起來是不是很像鋼毛獵犬身上的硬毛？

你也可以使用乾刷的技巧畫出多個色層。
在你刷上新的色層前，
記得確保紙上的色層已經乾了，
這樣才不會失去乾刷所創造出來的美妙粗糙紋理。

## 油畫刀

除了使用畫筆在紙上刷畫，你也可以用油畫刀，油畫刀能畫出較濃厚的顏色。就像你在幫蛋糕抹糖霜一樣，只需用油畫刀沾顏料，在畫紙上塗抹開來即可。

# Water + Paint
## 水 + 顏料

### 濕中濕

這是我用不透明水彩畫畫時，最喜歡的技巧——大概是因為心急想趕緊完成畫作，或沒時間等色層乾了以後，才畫下一個新的色層。

濕中濕技巧可以畫出很特別，意料之外的形狀和效果，而且這個技巧很適於用來畫身體較為柔軟的寵物。但不適用來描繪細節。

### 濕碰乾

濕碰乾的技巧很適合用來畫出反光的效果，也可讓不同顏色區塊之間的分界更清晰。

**使用濕碰乾畫出細節，像是狗狗的眼睛。**

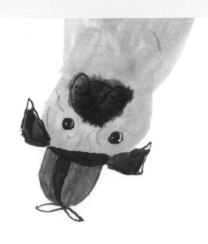

## 漸層

這個技巧不難，可以用來畫出簡單寬鬆的顏色漸層。首先在畫紙的一端塗上很濕的不透明水彩，在這個色塊還是濕潤的時候，刷塗另一個區塊。畫紙上的兩個顏色區塊，將會融合在一起，形成看起來可愛的自然漸層效果。

## 用水沖淡顏色

這個效果就像它聽起來的樣子：只需要在畫紙上用水沖淡顏色。對於刷畫大的顏色區塊來説，這個技巧能畫出很好的效果。

● ● ● ● ● ● ● ● ● ● ● ● ● ● ● ● ● ● ● ● ●

**用水沖淡顏色的技巧不適合用來描繪細節。**

# Pencil + Paint
## 色鉛筆 + 顏料

**水彩覆蓋在色鉛筆之上**

### 加上色鉛筆

如果你使用水彩覆蓋色鉛筆痕跡來完圖，會比用色鉛筆覆蓋水彩的效果來得更好。不過，在乾掉的水彩上增加色鉛筆，能讓你畫出更多的細節和紋理，如果你在畫是狗的臉或是貓的毛，這個技巧能呈現很好的效果。在濕的水彩色層上加上色鉛筆，可以畫出柔和的感覺。

**色鉛筆在還沒乾的水彩上面**

**色鉛筆已經乾掉的水彩上面**

### 漸層

為了畫出顏色漸層，可以使用色鉛筆，但你必須在色層上上色。先輕輕地畫出一個陰影色塊，然後在上面不斷地增加新的色層。要使用相同的力道上色，在你想要比較暗的那一邊，增加更多的色層，便可表現出暗部。這麼做可以畫出漂亮柔和的顏色漸層。

### 明暗

色鉛筆可以畫出很多不同的效果。其中一個簡單的技巧便是明暗。使用相同的壓力並將色鉛筆來回塗畫，畫出一致的顏色基調。

### 混合色鉛筆的顏色

當你在畫漸層的時候，你可以使用相同的方法混合兩個顏色。依序畫出每一個顏色的明暗部，然後在每一個色層的上方新增色層，直到所有色層看起來很完美的融合在一起。

### 筆壓

色鉛筆用力向下壓，會畫出顏色較深，同等的單一顏色。藉由使用較輕的筆觸，你可以畫出較輕柔的顏色，這個效果適合用在貴賓狗身上的狗毛。

· · · · · · · · · · · · · · · · · · · · · · · ·

**使用較重的筆壓和畫一些小短線來做出紋路效果，可以讓狗的毛髮看起來較為隨性邋遢。**

# COLOR THEORY BASICS
## 基本色彩理論

學習色彩理論時，先從認識色輪開始。

了解色輪和顏色位置之間的關係，能幫助你混合顏料並且熟悉配色法則。

紅色、藍色和黃色為**主要的三原色**。這三個顏色是其他的顏色無法混合製造出來的。

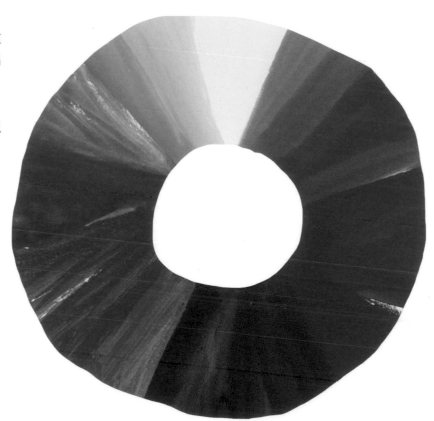

紫色、綠色和橘色是**第二次色**，你可以混合主要顏色來製造次要顏色。例如，混合黃色和藍色能製造出綠色。

當你混合主要顏色與次要顏色就會形成**第三次色**。

**互補色**在色輪的相反位置。
對比色為：
  * 紅色與綠色
  * 藍色與橘色
  * 黃色與紫色

**使用互補色，可以讓畫作的每個顏色看起來明亮一些，並能幫助你的畫「跳出來」。**

**類似色**是三個顏色為一組，色輪中每個顏色的類似色即位於它的左右兩旁。例如：
  * 紅色、橘色和紅橘色
  * 藍綠色、綠色和黃綠色

# Practice Here!

## 做練習

學習色彩理論最棒的方式就是透過實驗，
何不嘗試畫出你的色輪？

可以增加白色來淡化顏色，畫出**淺色**。

而增加黑色能讓顏色變深，畫出**陰影**。

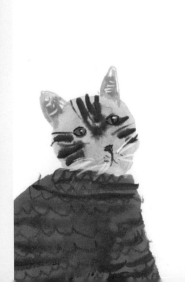

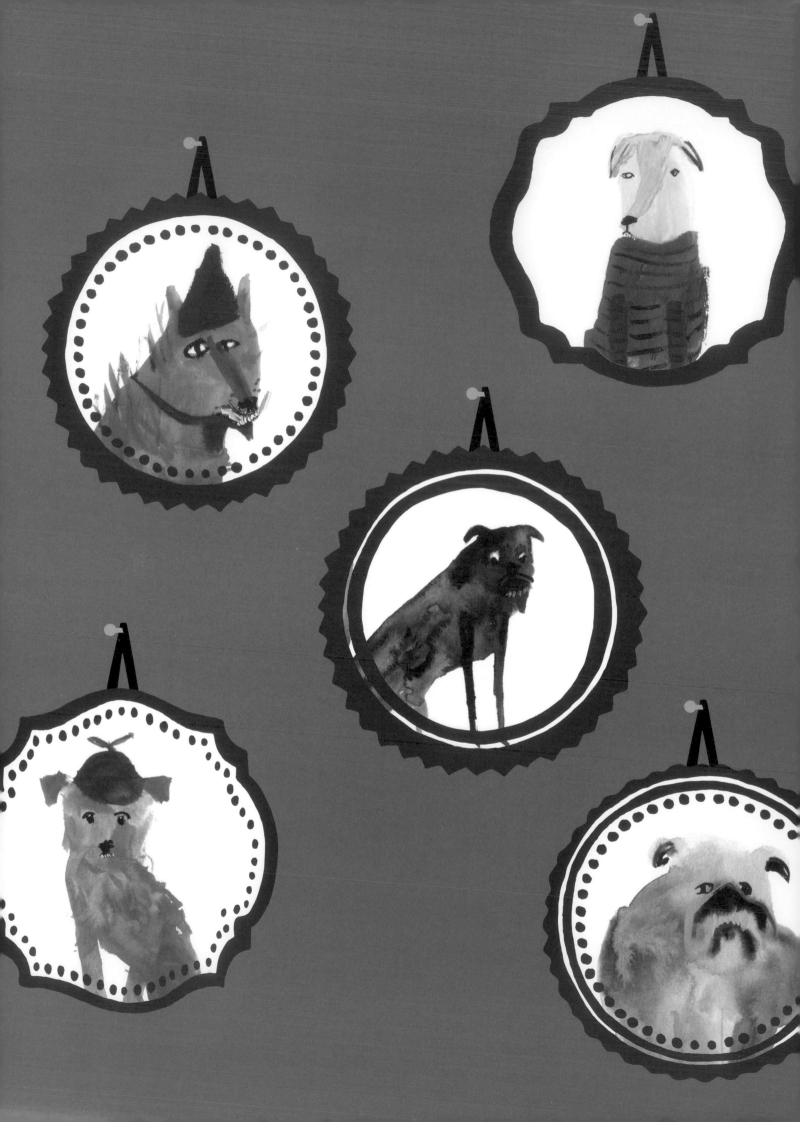

# DOPEY DOGS

樣子傻萌的狗狗

# Yellow Lab in Socks

## 黃色拉不拉多穿襪子

拉不拉多獵犬有兩層皮毛，可以讓他們不怕寒冷陰濕的天氣。比起大多數的狗，不曉得你家的拉不拉多是不是也愛挑剔？儘管拉拉有很厚的皮毛，牠可能還是會感激你幫牠穿襪子來為牠的腳掌保暖。

・・・・・・・・・・・・・・・・・・・・・・・・・・・・・・

### STEP 1
首先混合黃褐色和白色來調出淺金黃色。使用這個調出來的顏色，畫出一個三角形作為拉不拉多的身體。

### STEP 2
再一次，使用三角形和一樣的顏色來畫出拉拉的頭和耳朵的輪廓。用一個大的倒三角形作為牠的頭，兩個小的倒三角形則作為牠的耳朵。

畫出一個較長的三角形也能當作拉不拉多的身體。

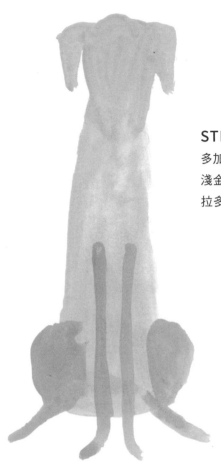

## STEP 3

多加一點黃褐色加深STEP 1所調出的淺金黃色，接著使用這個顏色幫拉不拉多的前、後腳上色。

## STEP 4

記得幫拉拉畫上尾巴！

狗狗的尾巴可以表達牠的心情！依照你家狗狗的個性，可以幫牠畫上開心直立向上的尾巴，或是難過下垂的尾巴。

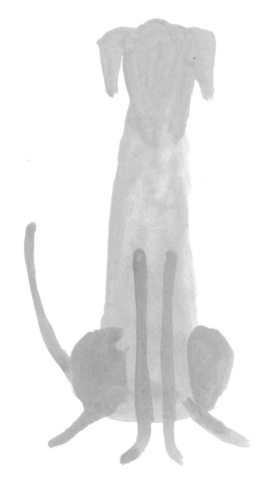

## STEP 5

等剛剛上色的地方乾了以後，你可以開始
增加細節。在調色盤上，擠一點紅色，加
一點水調淡紅色。使用中型或細尖頭畫筆
幫拉拉的襪子和項圈上色。

## STEP 6

回到用來畫出拉不拉多四隻腳的深金
黃色。如果這個顏色乾了，可以加一
滴水來濕潤。使用中型畫筆，在牠的
臉上畫出一個橢圓形。

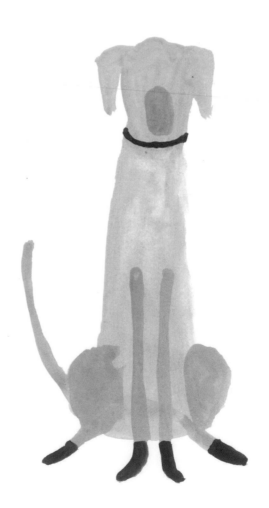

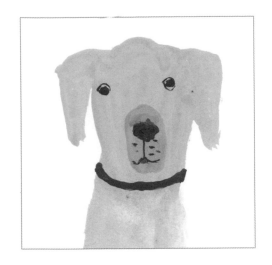

### STEP 7

用細尖頭畫筆沾一點黑色，在牠的臉上畫出一些細節。畫出兩小圓圈作為眼睛，大圓圈是鼻子，倒T字型是嘴巴，一些小黑點作為拉拉的鬍鬚毛囊。

### STEP 8

用細尖頭畫筆沾一點白色，做最後的修飾，例如在襪子上加些線條、項圈上的狗牌以及全身的狗毛。

使用白色上色時，要確認你的畫筆以及清洗畫筆的水是乾淨的，才能保持白色的明亮度。用髒水洗畫筆會在上色時看起來會髒髒的。

# Funny-Looking Frenchie

## 看起來很搞笑的法鬥

法國鬥犬不算是最常見的品種，但絕對是最可愛的品種之一！誰能抗拒牠的獅子鼻、臉上的皺褶以及活潑好動的個性？

### STEP 1

首先要調出一個較深的灰藍色。我混合白色，藍色和一點點黑色。可以帶點做實驗的玩樂精神，去畫出你想要的陰影形狀。使用寬的平頭筆刷畫出法鬥硬實的方形頭部。不需要太過精準畫出頭型，越潦亂越好。

為了要畫出有趣的顏色和紋路，我喜歡用一些水來調合我選取的顏色。這樣在紙上刷畫時，可以畫出不同的顏色與色調。顏色彼此混合在一起，看起來會很像動物毛髮的質地。

### STEP 2

在顏料還濕的時候，加進一點黑色調色，畫出倒U作為法鬥的嘴巴。

於剛剛的調和色中再加進一點白色，並在頭部畫上兩小團白色，增加眼睛的深度。

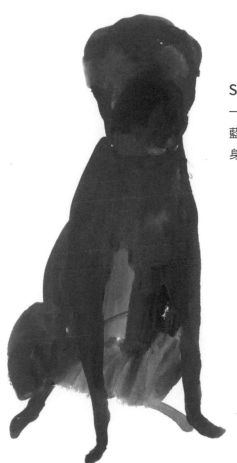

### STEP 3

一樣使用在STEP 1所調出的深藍色,畫出三角型作為法鬥的身體,再畫上前、後腳。

法鬥喜歡坐側邊,你可以在腳上多著墨一些,還有畫出牠們身體有點搖晃重心不穩的感覺。

### STEP 4

在白色中加進一點點紅色,調出粉紅色。直接在法鬥的頭頂,畫上又大又粗的兩筆。這兩筆會變成牠的耳朵。

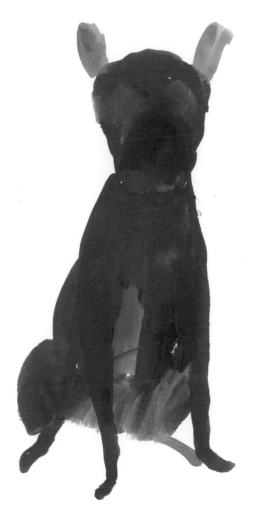

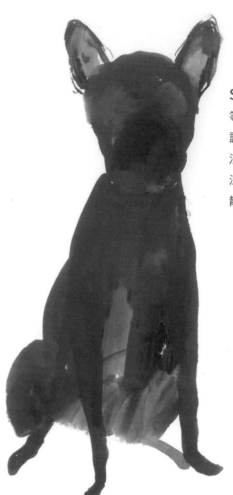

### STEP 5

等粉紅色乾了以後，使用你在STEP 1
調出的灰藍色，以及大支的筆刷畫出
法鬥耳朵的外圍。使用STEP 2調出的
深藍色和細尖頭畫筆，在耳朵周圍零
散地增加一些線條。

我喜歡融合粗獷率性
與纖細筆觸，幫畫作
增添紋路質感。

### STEP 6

用細尖頭畫筆沾點黑色，幫法鬥加上
眼睛、鼻子、嘴巴，以及臉部的皺紋
細節。

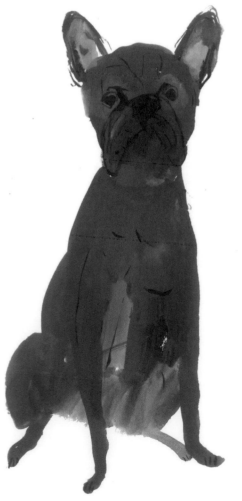

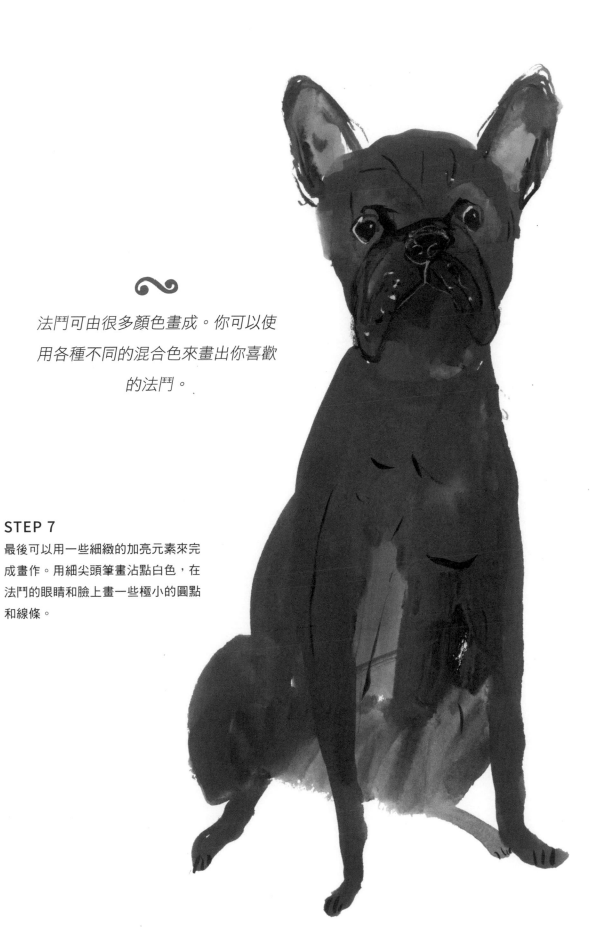

法鬥可由很多顏色畫成。你可以使
用各種不同的混合色來畫出你喜歡
的法鬥。

### STEP 7

最後可以用一些細緻的加亮元素來完
成畫作。用細尖頭筆畫沾點白色，在
法鬥的眼睛和臉上畫一些極小的圓點
和線條。

# Wiener Dog on Wheels

## 拖著輪子的臘腸狗

臘腸狗有很多種不同的名字，包括達克斯獵犬、熱狗、香腸狗，當然還有德國香腸。不論牠們有幾個名字，無庸置疑的是牠們高漲的人氣以及活潑可愛的特性。這個小傢伙拖著輪子到處溜躂！

**STEP 1**

你將使用焦棕色來畫這隻可愛的臘腸，在調色盤上擠一點焦棕色，加一點水調合。

用細尖頭畫筆，大略畫出臘腸狗的頭型。

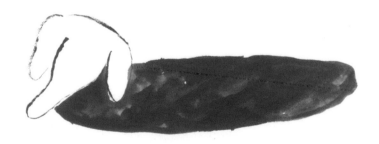

**STEP 2**

現在使用比較大支的畫筆畫出一個長條形，有點像香腸的形狀作為臘腸狗的身體。

我會避免在調色盤上過度調色；用水混合濃稠的顏料，調出不均勻的顏色質地，這很適合用來呈現狗毛雜亂邋遢的質感。

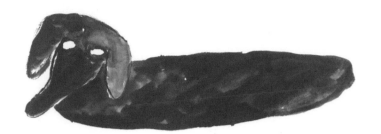

## STEP 3

使用相同的畫筆，除了眼睛以外，將臉
部塗滿。

思考你想要擺放眼睛的位置，以及眼睛的
大小。眼睛能傳達動物的個性，你可以
嘗試畫一隻閉眼的臘腸，或是眼睛炯炯
有神的臘腸，抑或是眼神放空的臘腸，
藉由不同的眼神來改變狗狗的個性。

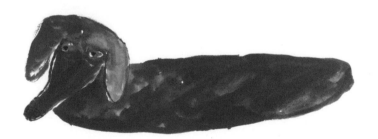

## STEP 4

我們可以給你的臘腸一些不同的眼睛
樣式！我喜歡用黃褐色，但你可以自
由地實驗不同的顏色。

接著，用極細尖頭畫筆沾一點黑色來
畫臘腸狗的瞳孔和鼻子。

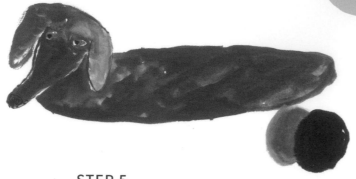

在後面的輪子塗上較深的黑色，可以營造出視覺上的遠近距離感。

### STEP 5

為了要替輪子上色，需要調出深灰色來畫右後方的輪子。然後再使用黑色畫出前輪。這兩個輪子要有點交疊在一起。

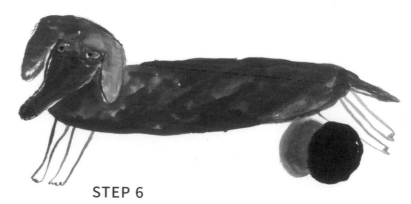

### STEP 6

使用細尖頭的畫筆沾點焦棕色，畫出臘腸狗四條腿的形狀，再幫尾巴上色。後腿的位置要在輪子的上方。

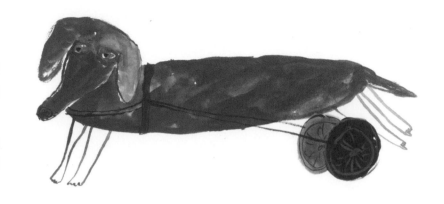

### STEP 7

幫臘腸狗加上胸背帶，讓牠可以使用牠的輪子！胸背帶不需要畫到完全精準。事實上，它看起來越搖晃越好。

使用細尖頭畫筆和黑色，畫一些線條代表胸背帶牽繩。然後使用之前調出的深灰色畫出輪子的細節。

你可以用你想要的顏色來畫臘腸狗的腳，但在一幅畫裡面我喜歡用單一色塊和細微線條做出對比層次。這樣看起來很有個性！

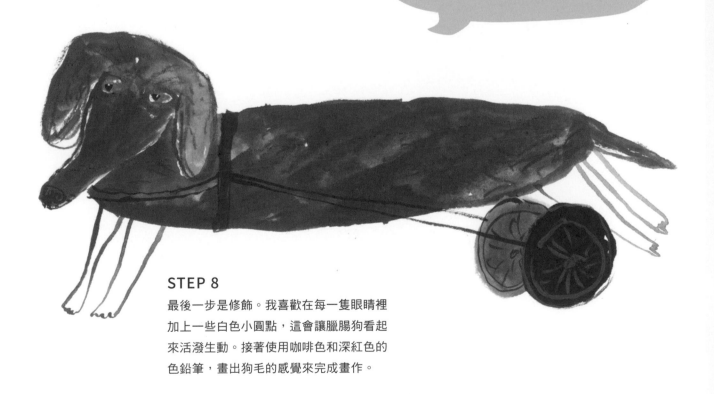

### STEP 8

最後一步是修飾。我喜歡在每一隻眼睛裡加上一些白色小圓點，這會讓臘腸狗看起來活潑生動。接著使用咖啡色和深紅色的色鉛筆，畫出狗毛的感覺來完成畫作。

# Pug in a Hat

## 戴帽子的巴哥

巴哥活潑逗趣，常被說成是小丑魚，牠頗適合戴著一頂看起來很傻的帽子。

### STEP 1

首先，混合黃褐色和白色來作為巴哥的基本色。然後用這個基本色大略地畫出巴哥的身體形狀。

### STEP 2

是時後來畫出其他的細節，像是巴哥的黑色耳朵，口鼻和腳趾。也會在這個步驟增加斑點，或不同顏色的狗毛。巴哥通常是淡黃褐色或黑色，但底色也可以帶點紅色或白色，牠們也可能會有深色的斑點。

當底層狗毛的顏色仍是濕的時候，可以用斑點或顏色變化來凸顯細節。這可以讓顏色成功融合在一起，創造出有趣的紋路。

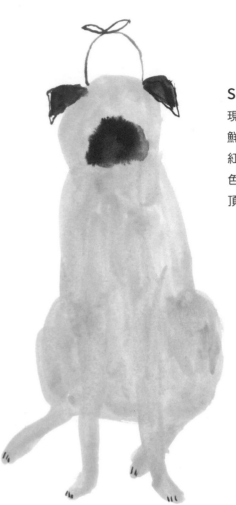

## STEP 3

現在加上一頂帽子！你可以使用任何鮮明的顏色來畫巴哥的帽子；我選擇紅色、綠色和藍色。首先用單一個顏色勾勒帽子大概的形狀，並在帽子的頂端加上螺旋槳。

如果你畫錯了，不用重來一次。錯誤可以展現巴哥的個性。

## STEP 4

幫你的巴哥選擇帽子的樣式。我選擇簡單的條紋設計，但任何設計樣式都可以。記得畫上帽舌。

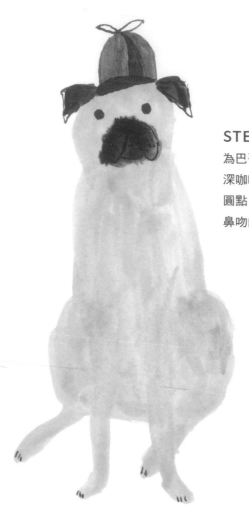

## STEP 5

為巴哥的眼睛調出一個看起來很棒的
深咖啡色,並在臉上畫兩個簡單的大
圓點。用黑色幫牠畫出鼻子、嘴巴和
鼻吻的細節。

## STEP 6

等顏色乾了以後,幫眼睛加上細節。
眼睛能展現巴哥更多的性格,在動物
肖像畫中,眼睛是很重要的元素。

在每一隻眼睛的周圍,畫上一個很簡
單的黑色圓圈,然後畫出黑色瞳孔。
接著使用一點點白色加亮眼睛區塊。

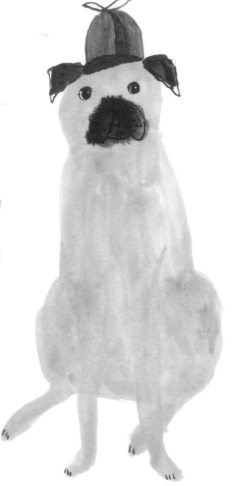

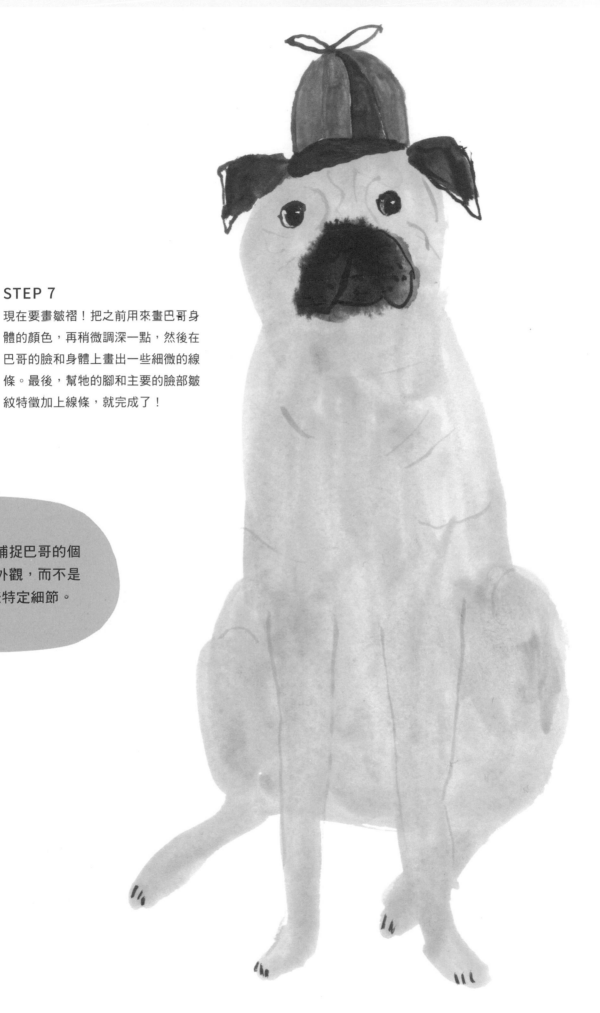

## STEP 7

現在要畫皺褶！把之前用來畫巴哥身體的顏色，再稍微調深一點，然後在巴哥的臉和身體上畫出一些細微的線條。最後，幫牠的腳和主要的臉部皺紋特徵加上線條，就完成了！

你的目標是捕捉巴哥的個性和整體的外觀，而不是著重在某些特定細節。

# Pullover—Wearing Pit Bull

## 穿著套頭毛衣的比特犬

或許你看到這個作品的名字後，會想「蛤？為什麼我的
比特犬要穿毛衣？我的狗從不穿毛衣！」

好吧，或許沒有。但這會讓寵物肖像畫變得有趣：你可以為
你幻想出來的寵物，加上任何你喜歡的配件！

### STEP 1

從比特犬的毛衣開始。我使用藍綠
色，是由藍色、綠色和白色所調出
來的，但任何顏色都可以畫！

### STEP 2

現在調出一個顏色來畫比特犬的身
體。我混合黃褐色、焦棕色和少量
紅色，用來畫出比特犬的下半身、
後腿以及頭部。把這個調好的顏色
留在調色盤上。

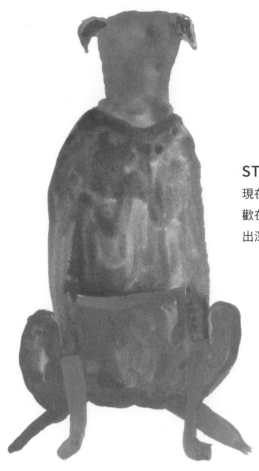

## STEP 3

現在畫比特犬的耳朵和前腿。我也喜歡在每一隻耳朵上加一點粉紅色來畫出深度。

比特犬的眼睛會是顏色最深的部位，也是會吸引觀眾注意看畫作的地方。

## STEP 4

比特犬有很漂亮的杏眼。使用黑色，在牠的臉上畫出眼睛和瞳孔。當你的畫筆還沾著黑色時，在牠的腳上增加一些線條畫出腳趾頭。

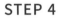

## STEP 5

你會想讓比特犬的臉看起來清晰一點。增加一點焦棕色到調色盤上原有的咖啡色，並且在臉的下半部畫上較細微的陰影線條。並用粉紅色畫出比特犬的鼻子和嘴巴。

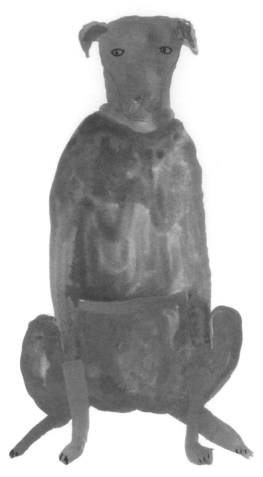

## STEP 6

現在回到毛衣的部分！在調色盤上擠一點白色，畫出毛衣的條紋和衣領等細節。

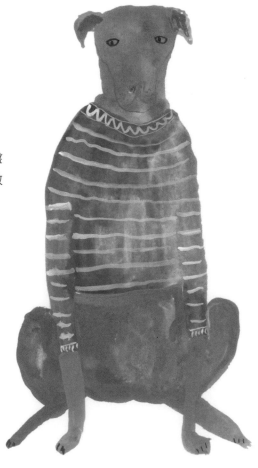

比特犬身體的毛髮偏厚短且會發亮。在身體上增加在毛髮的紋路質地，可以讓比特犬的狗毛看起來更像真的。

## STEP 7

做最後的完圖修飾！使用你調出來的深咖啡色，在比特犬的身體和耳朵增加些許小短毛。鼻子和嘴巴畫上一些陰影，並幫眼睛加上白色小亮點。

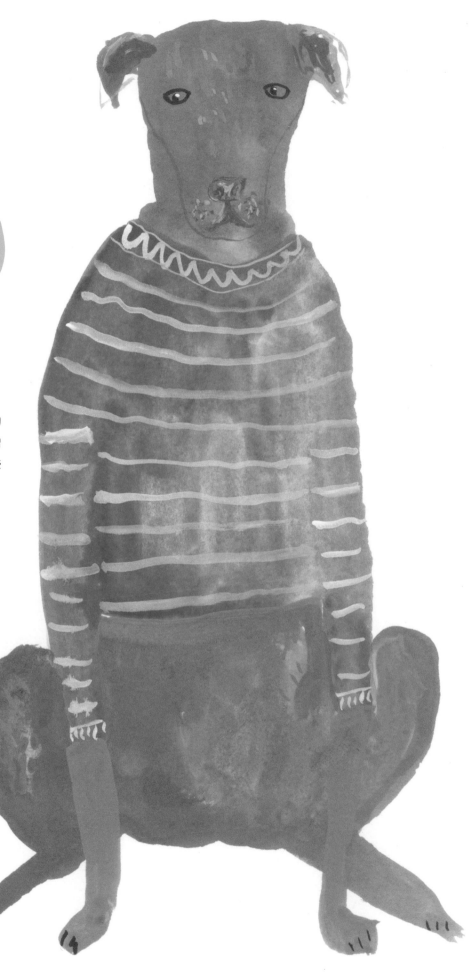

# Scruffy Terrier

## 邋遢的梗犬

這種狗看起來很像是米克斯混到梗犬。你可以使用簡短、鬆散等不同的筆觸來表現骯髒邋遢感，如同你常看到邋遢雜亂的梗犬模樣。

### STEP 1

這幅肖像畫要先用黑色隨性地畫出寬鬆的長條形。這個形狀用來作為梗犬的背部和身體側邊部分。

### STEP 2

混合極少量的黑色和黃褐色到白色中，調出米白色。使用這個米白色，在剛剛畫出的黑色長方形旁邊，馬上畫出白色的形狀。這將作為梗犬的身體和頭部。然後在狗狗身體的右側再畫出另外一個比較小的黑色塊狀。

更換不同的筆觸來畫出
有趣古怪的畫作。

### STEP 3

現在的畫作看起來可能還不像一隻梗犬，
但在這個階段我們可以做些改變！使用黃
褐色、中型和細尖頭畫筆，畫出梗犬頭部
和腿部剩下的地方。

### STEP 4

現在使用中型筆畫和黑色，加上一個
小黑斑作為鼻子，以及兩個倒三角形
作為耳朵。

## STEP 5

畫上粉紅色的舌頭，以及兩個咖啡色的小圓點作為眼睛。

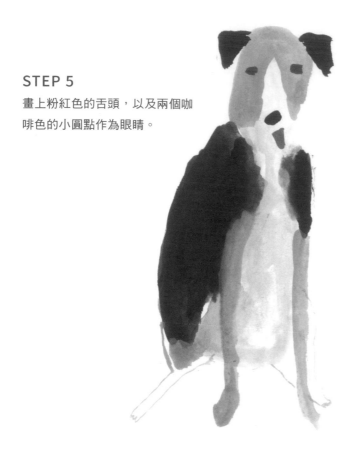

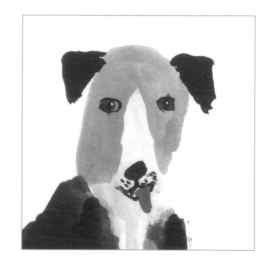

## STEP 6

下一步你會需要讓狗狗的臉看起來活潑生動！使用細尖頭畫筆沾點黑色，畫出隨性流動的線條表現嘴巴和眼睛。

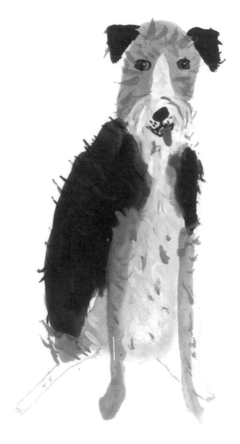

## STEP 7

這隻梗犬看起來仍然相當乾淨，我們來把牠弄亂一些！使用細尖頭畫筆，在牠的身體加上簡短隨性的筆觸。在這個步驟裡，我混合了黑色、黃褐色、灰色和白色。

## STEP 8

梗犬看起來還是不夠邋遢！拿取黃色、咖啡色、黑色、白色和灰色的色鉛筆，在梗犬身上畫出更多邋遢短狗毛作為最後的修飾。

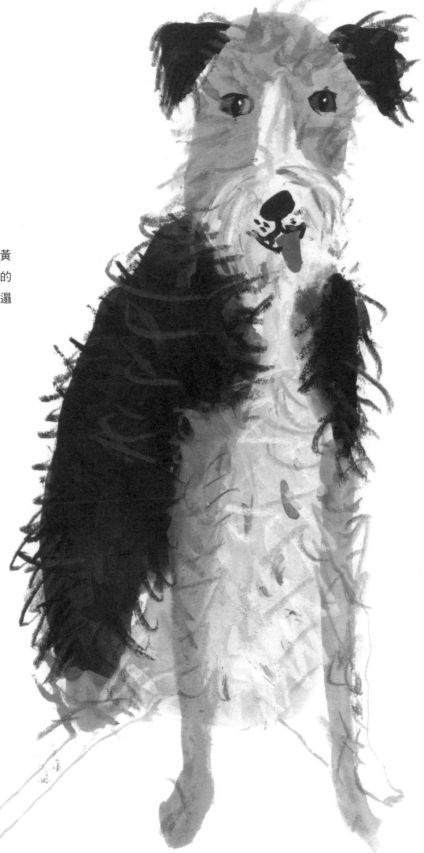

# Snazzy German Shepherd

## 時髦的德國牧羊犬

德國牧羊犬的聰明程度眾所皆知,所以戴上看起來
很「聰明」的蝴蝶領結,也是合情合理!

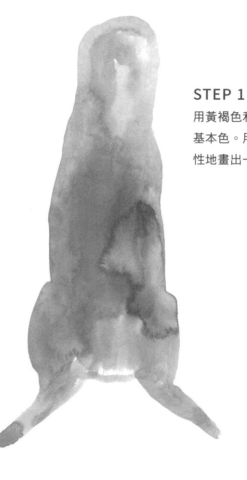

### STEP 1

用黃褐色和焦棕色幫德國牧羊犬調出
基本色。用中型畫筆沾點基本色,隨
性地畫出一塊區塊作為牠的身體。

### STEP 2

當第一層顏料還濕的時候,在狗狗
的身體兩側和臉上補上黑色區塊。

### STEP 3

在基本色中混入一些點焦棕色，並
用這個顏色畫出德國牧羊犬的前腳
還有大又尖的耳朵。

### STEP 4

使用細尖頭畫筆畫出牠的眼
睛、鼻子、嘴巴和腳趾。

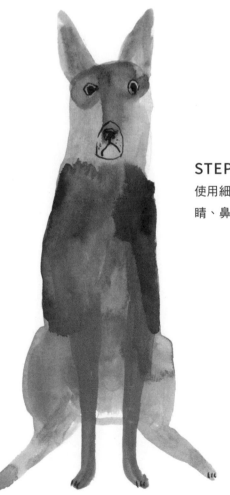

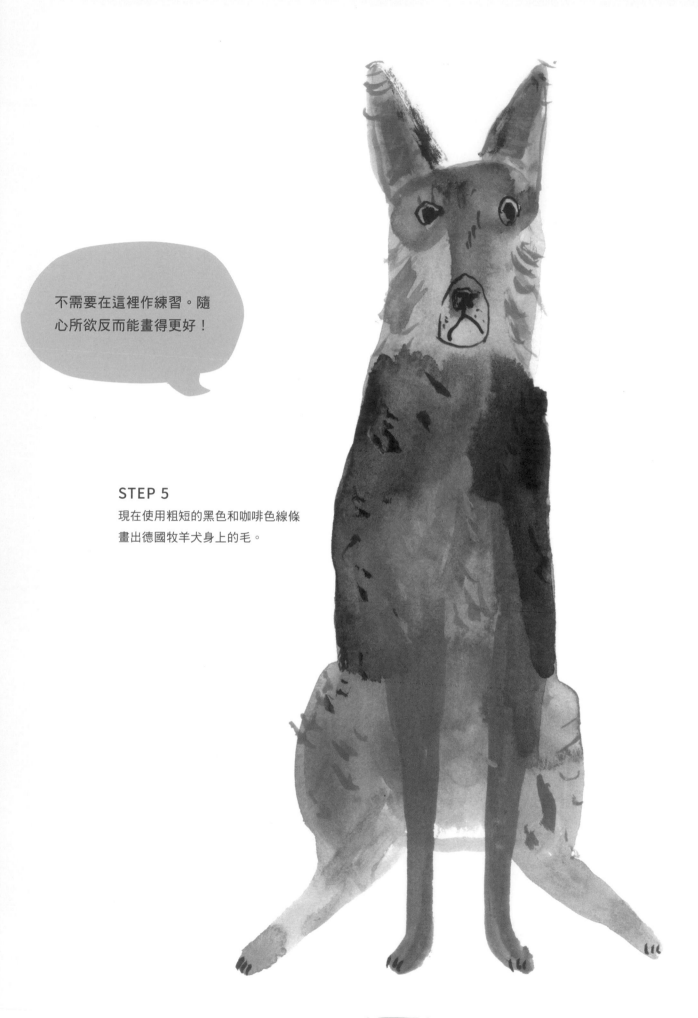

不需要在這裡作練習。隨心所欲反而能畫得更好！

## STEP 5
現在使用粗短的黑色和咖啡色線條畫出德國牧羊犬身上的毛。

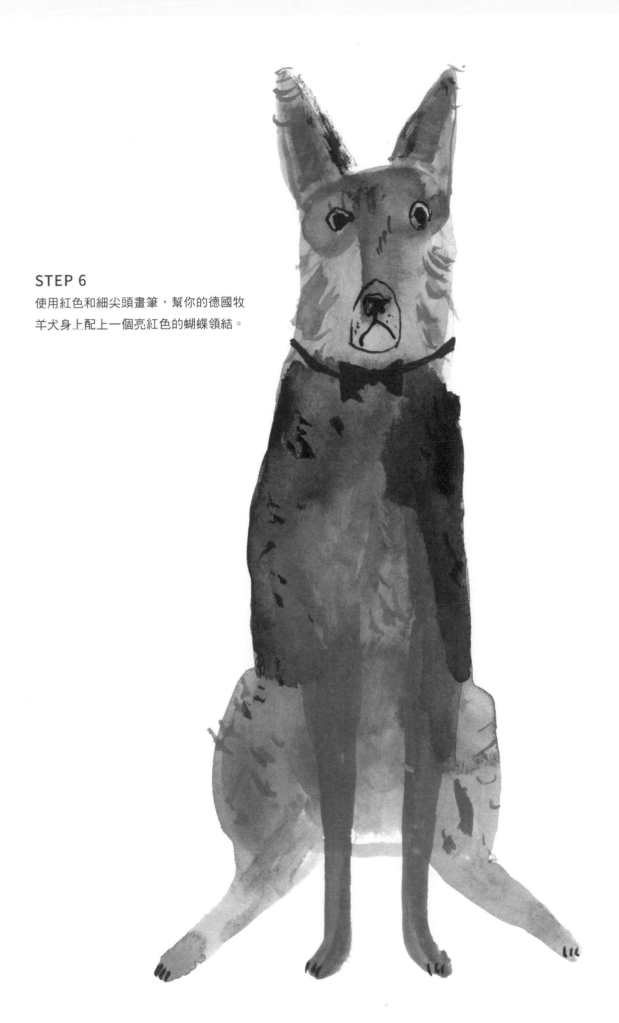

**STEP 6**

使用紅色和細尖頭畫筆，幫你的德國牧羊犬身上配上一個亮紅色的蝴蝶領結。

# Barely Behaved Beagle

## 調皮的米格魯

隱藏在米格魯可愛的臉孔下，是一位專業的逃脱大師，也是一隻很會挖地洞和吠叫的狗。下一次如果米格魯聞到好吃的東西飛奔而去時，項圈可以幫助你追蹤牠的位置。

### STEP 1
米格魯有著又大又軟的耳朵，我們會先從耳朵開始！使用調色盤上一點點的黃褐色，再加一點水，並在紙上畫出兩個耳朵形狀的小斑點。

### STEP 2
現在拿一支細尖頭畫筆，用黃褐色、灰色加上白色所調出的顏色，粗略地畫出米格魯的外型。

### STEP 3

現在幫調色盤上的黃褐色多加一點水，然後用這個顏色來畫米格魯的臉和下半身區塊。

### STEP 4

當第一層顏色仍濕潤時，使用中型畫筆和黑色，在米格魯的背部補上黑色區塊。

在第一層顏色仍濕潤時，畫上新的色層，能讓兩個顏色融合在一起。

## STEP 5

現在要畫出細節！使用細尖頭畫筆和黑
色畫出米格魯的眼睛、鼻子以及嘴巴。

## STEP 6

把細尖頭畫筆洗乾淨，重新沾一點點
灰色，畫出米格魯的耳朵輪廓。

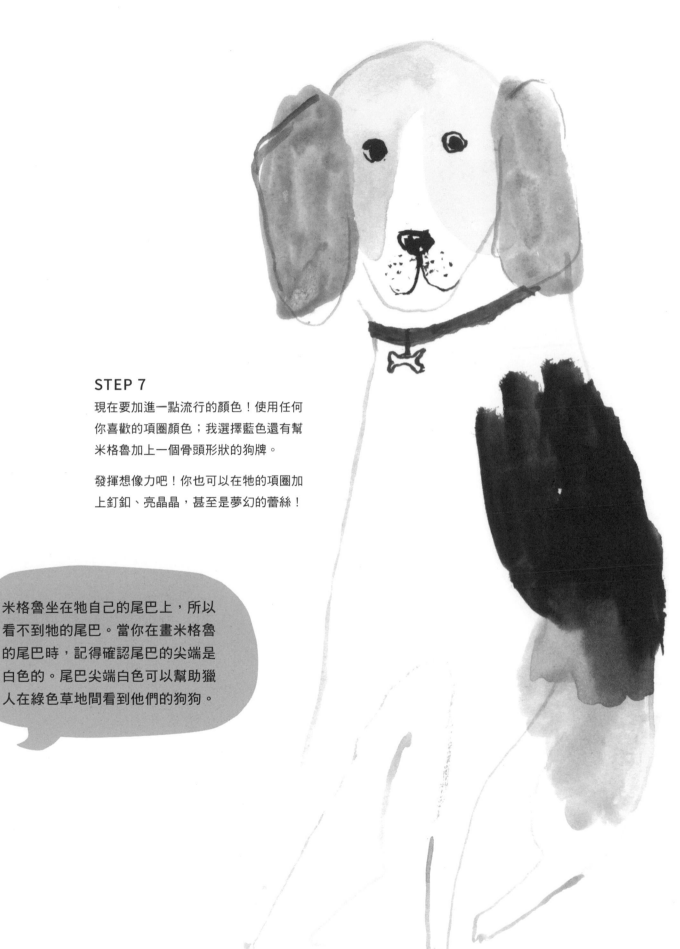

## STEP 7

現在要加進一點流行的顏色！使用任何你喜歡的項圈顏色；我選擇藍色還有幫米格魯加上一個骨頭形狀的狗牌。

發揮想像力吧！你也可以在牠的項圈加上釘釦、亮晶晶，甚至是夢幻的蕾絲！

米格魯坐在牠自己的尾巴上，所以看不到牠的尾巴。當你在畫米格魯的尾巴時，記得確認尾巴的尖端是白色的。尾巴尖端白色可以幫助獵人在綠色草地間看到他們的狗狗。

# GALLERY

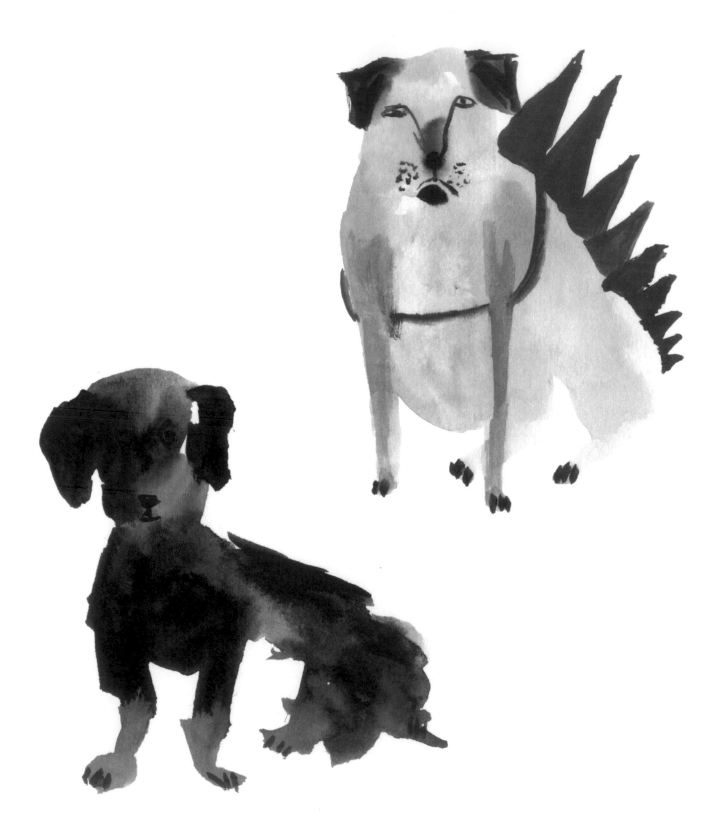

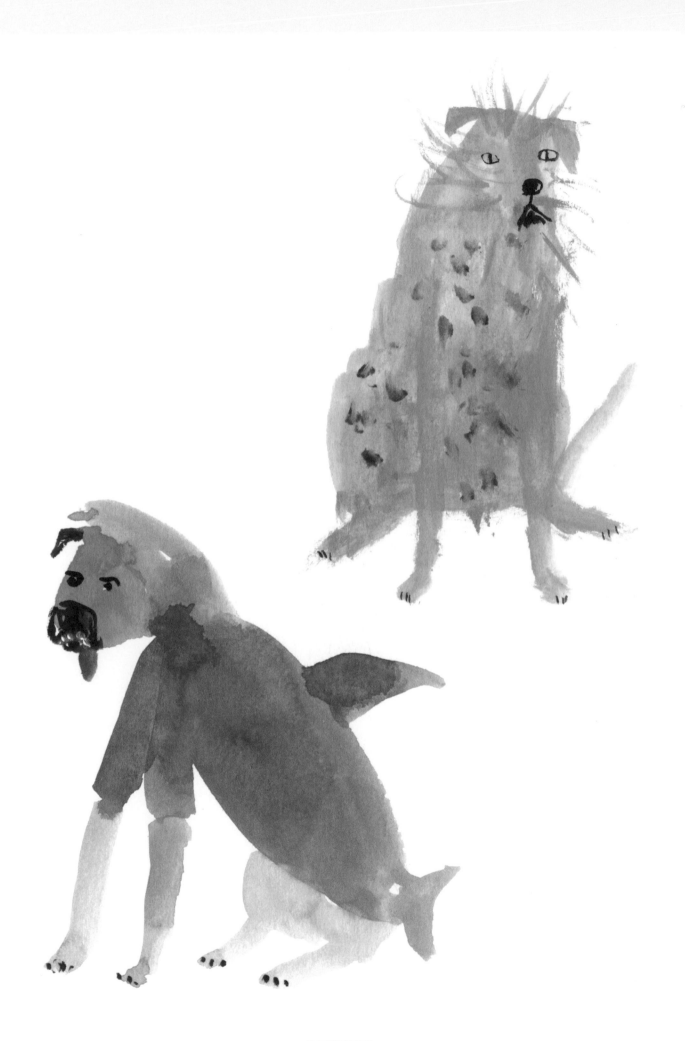

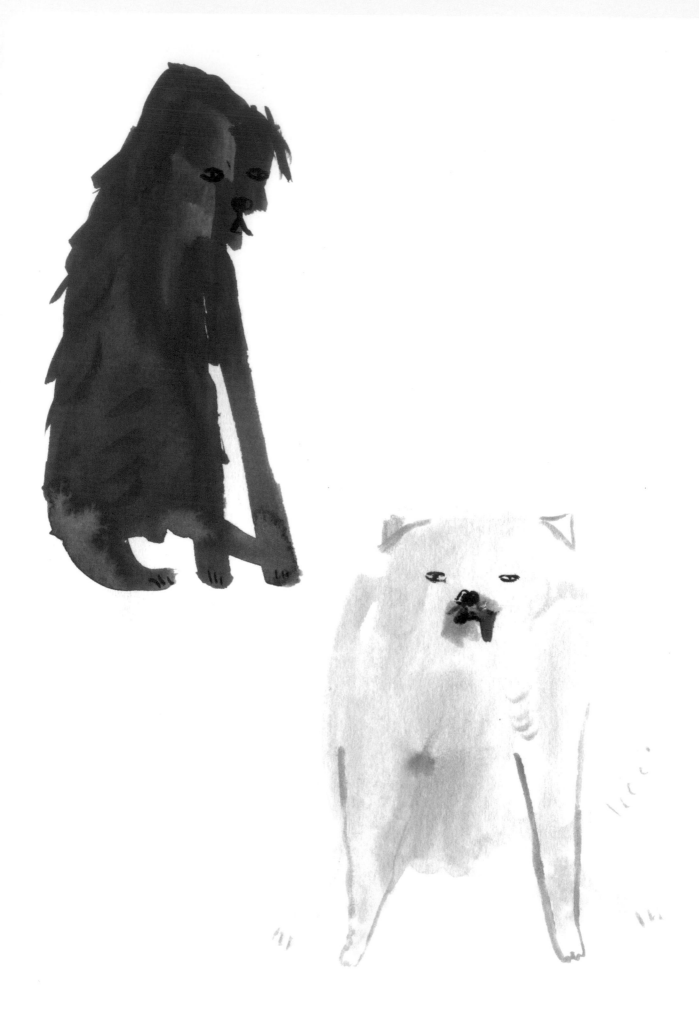

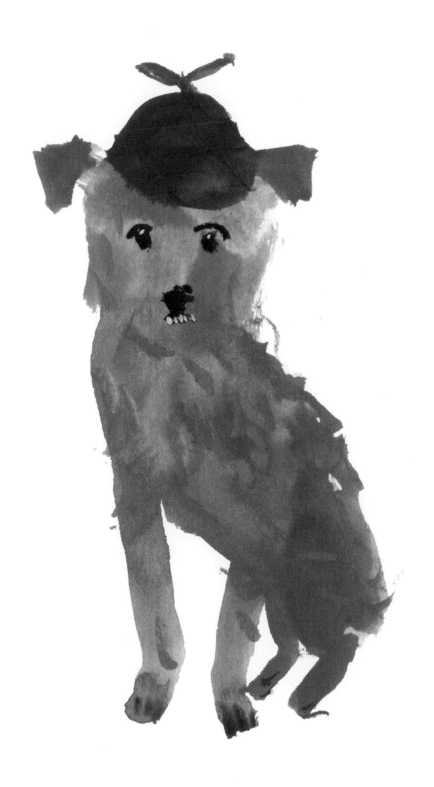

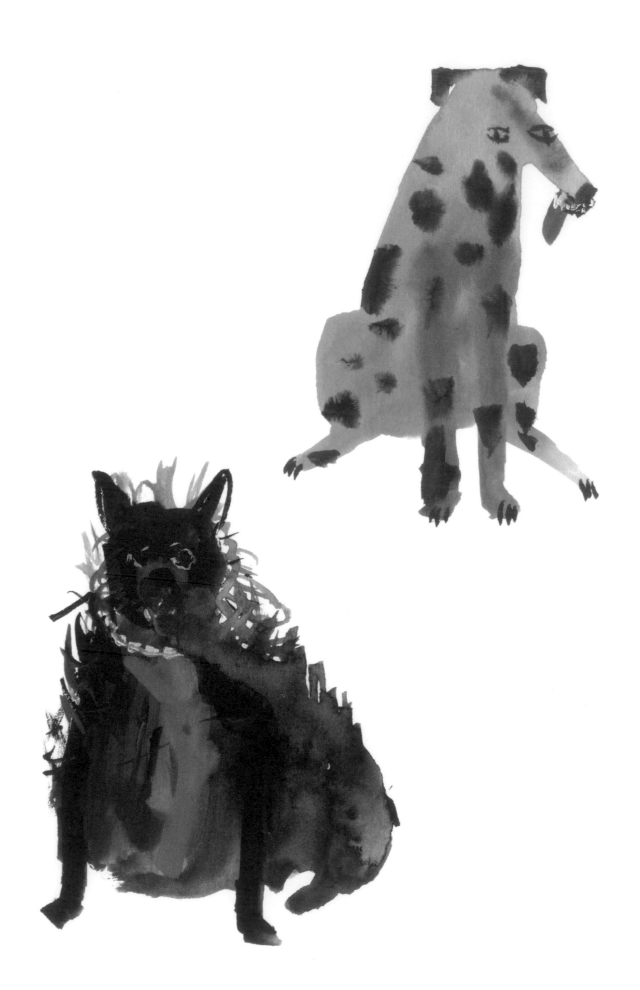

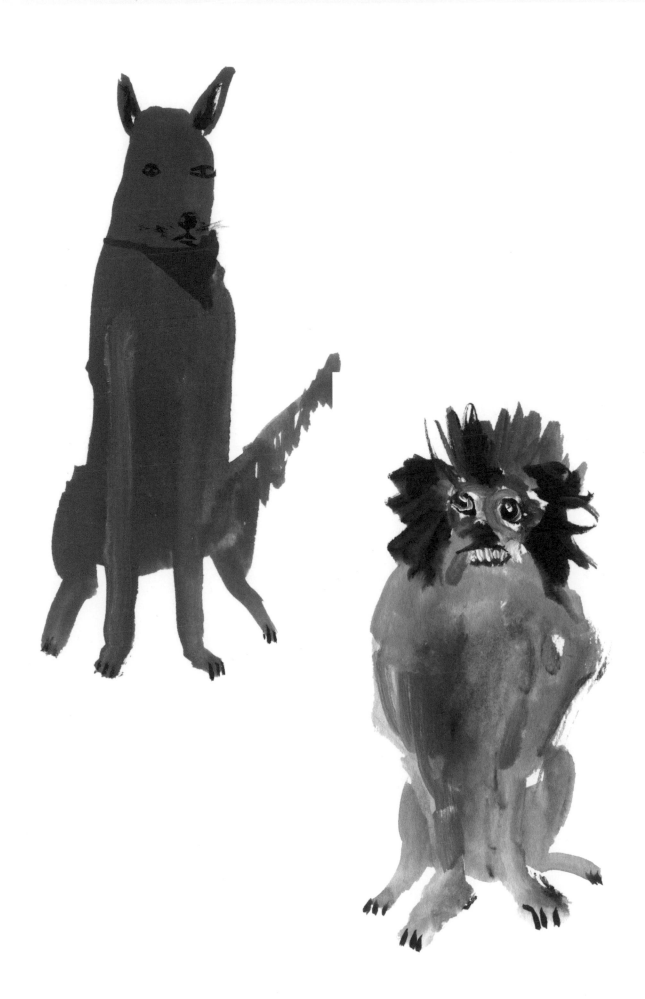

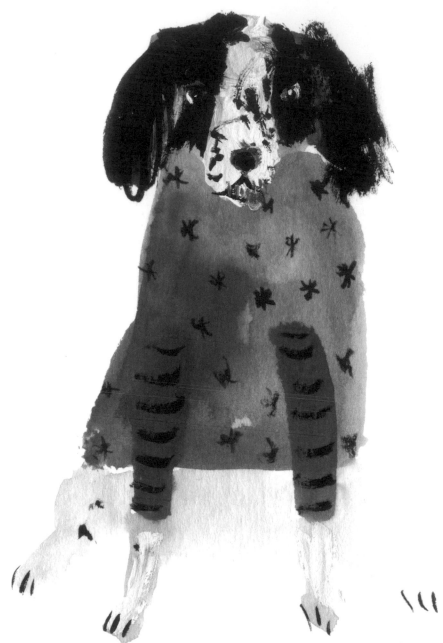

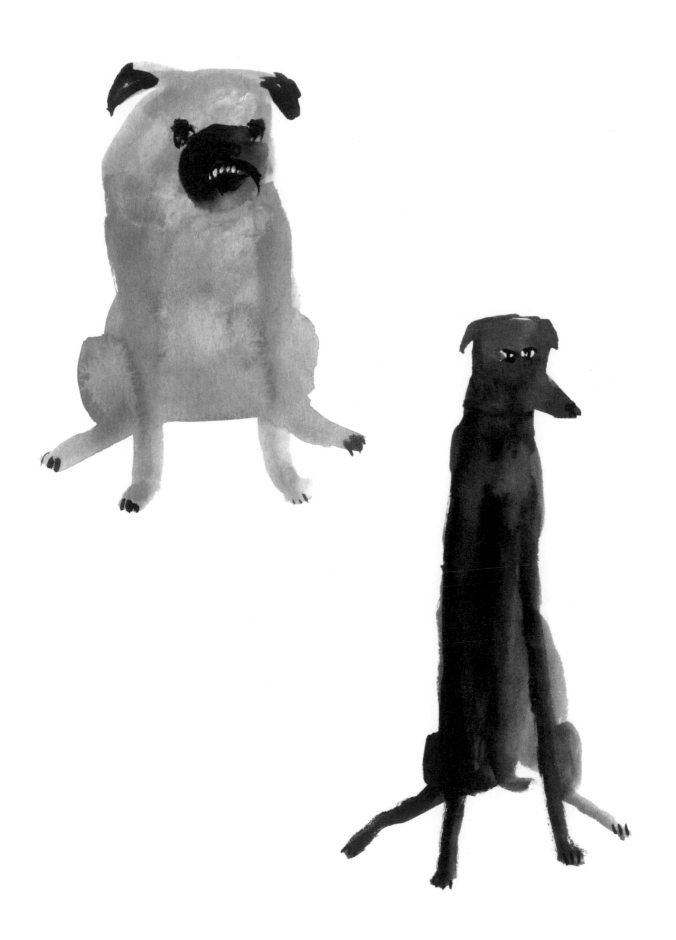

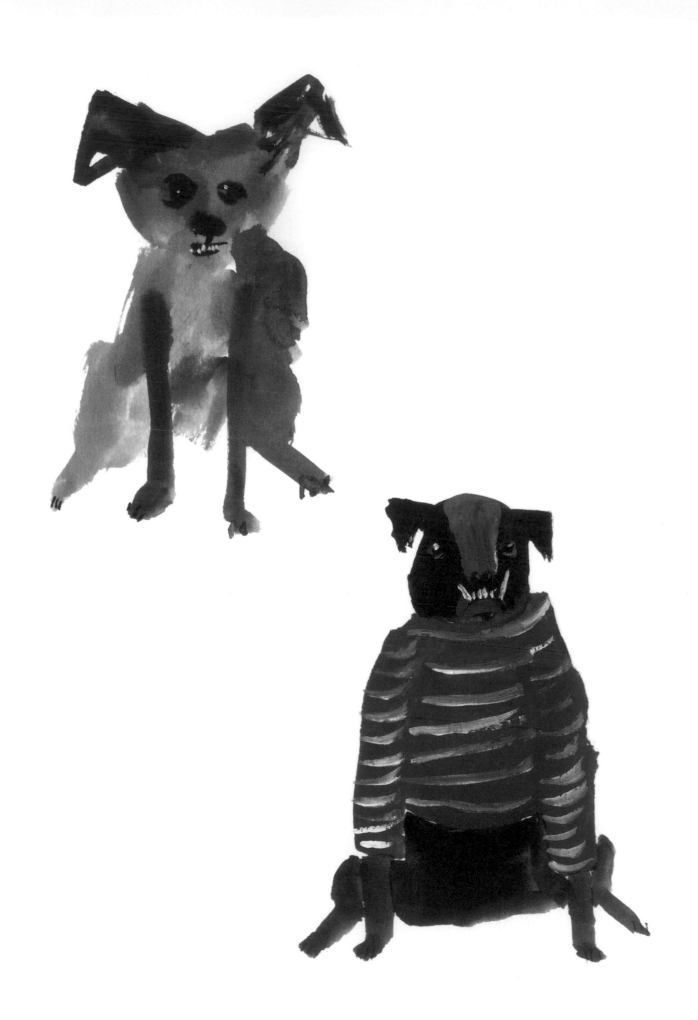

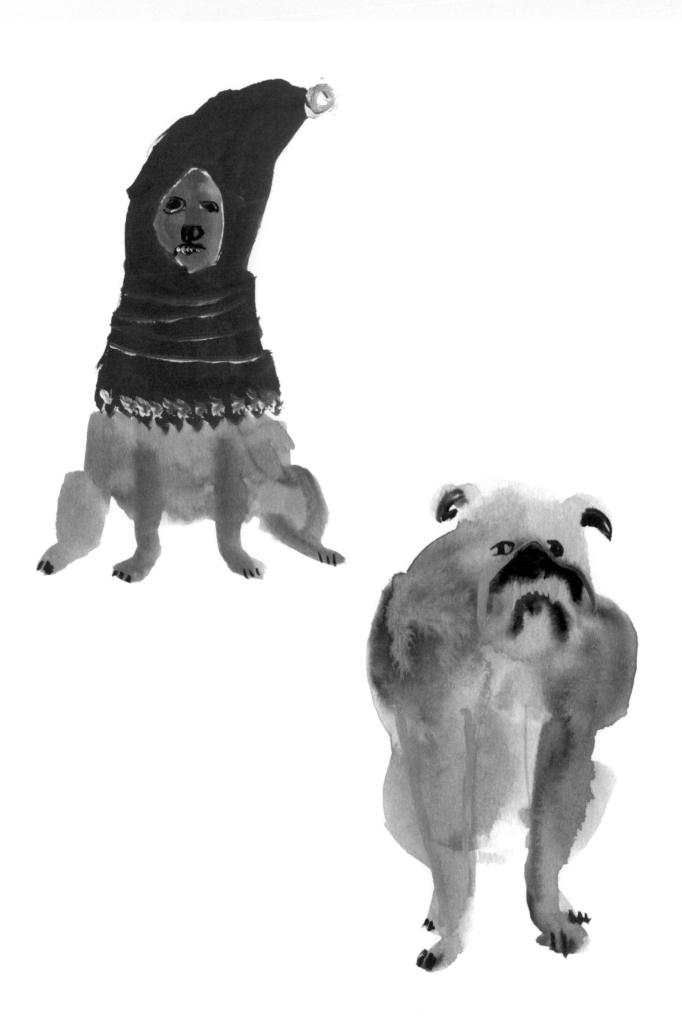

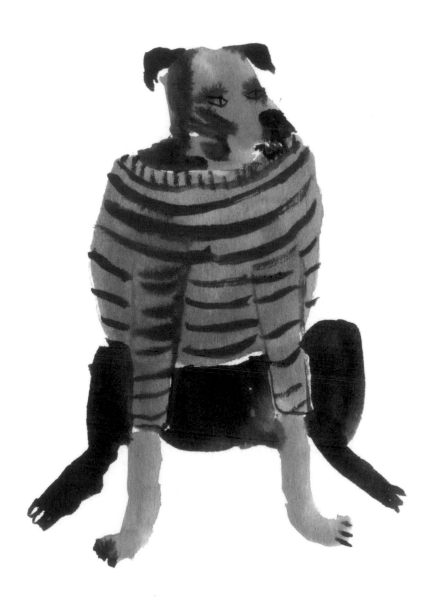

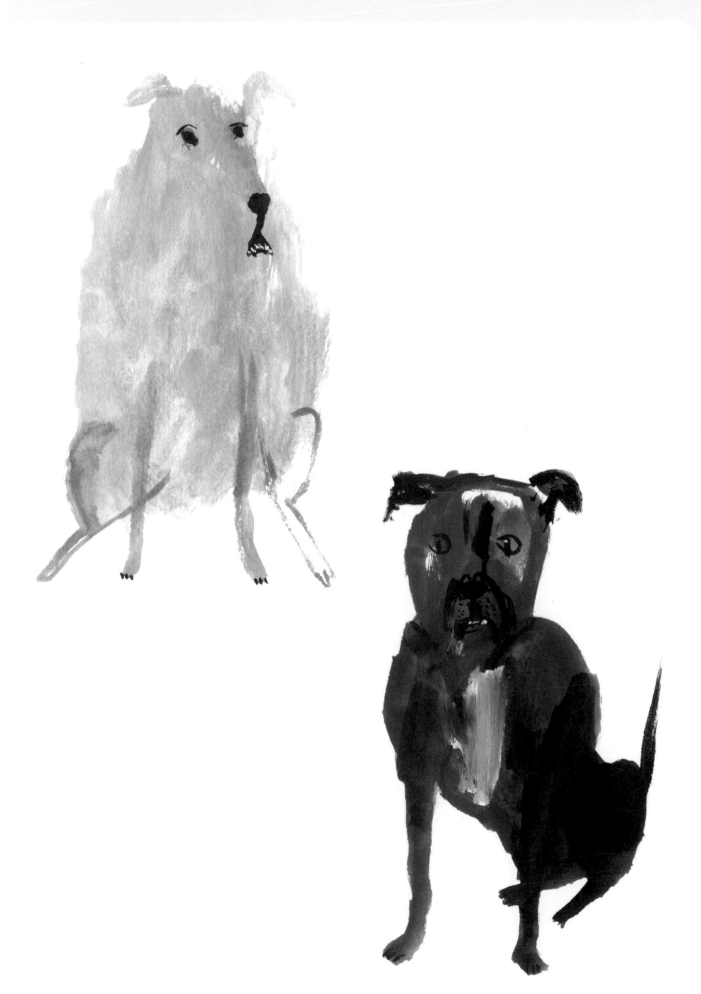

# DOPEY DOGS SKETCHBOOK

## 傻萌狗素描

利用這些練習區，按照步驟來完成作品，
或是畫出你自己最喜歡的狗狗！

• • • • • • • • • • • • • • • • • • • • • • • • • • • • • • • • • • • • • • • •

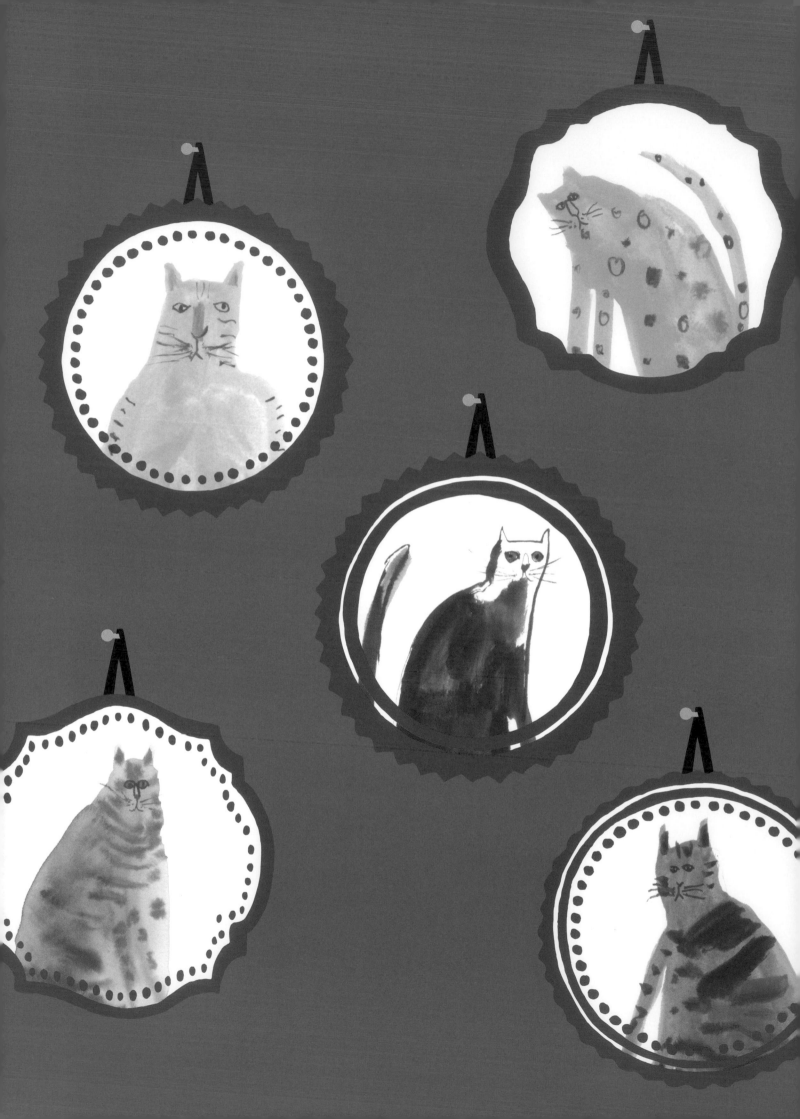

# KOOKY CATS

古怪逗趣的貓咪

# Scruffy Cat

## 邋遢的貓

開始進行新的畫作時，要先確認你的調色盤是乾淨的，而且手邊要有乾淨的水。在畫寵物的白色毛髮時，像是邋遢的貓，這些建議特別有用。

### STEP 1

在你的調色盤上擠一點白色、藍色以及黑色。然後在白色的顏料裡加入極少的藍色和黑色，再用水調淡一些，畫出米白色的陰影。

畫出一個三角形，並在上方畫一個圓圈來作為貓咪的身體和頭部。接著用水稀釋黑色顏料，畫出貓的後腿。

當這些顏料還濕潤時，快速處理這些色層，讓使用的顏色可以很快地互相融合在一起。

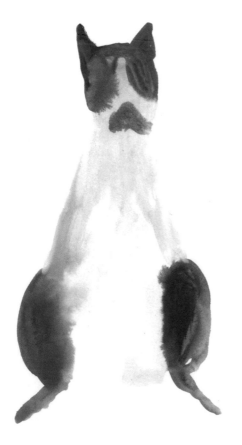

### STEP 2

用一點水釋黑色，畫出貓咪的耳朵和臉上的顏色。

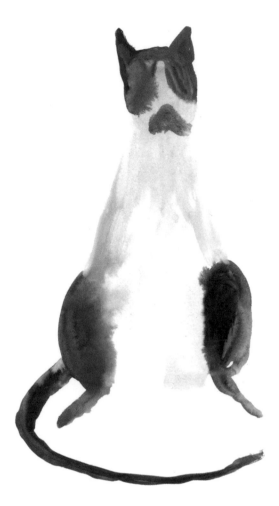

**STEP 3**

別忘了畫尾巴！

**STEP 4**

利用STEP 1所調出的米白色，加入黑色和藍色（只需要加入極少的量！）做完圖修飾，使用這個顏色與大支的畫筆畫出貓咪的前腳。

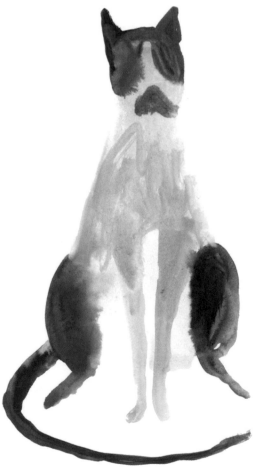

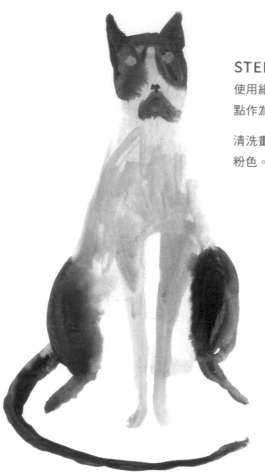

## STEP 5

使用細尖頭畫筆和黃色,畫出兩個大圓點作為貓咪的眼睛。

清洗畫筆,然後混合紅色與白色調出暗粉色。用它來畫出極小的T字型鼻子。

## STEP 6

用細尖頭畫筆沾點黑色,畫出貓咪的眼睛和嘴巴。不要忘了畫上一些鼻吻附近的小斑點,以及用一些線條表現貓咪的腳趾。

## STEP 7

使用白色和細尖頭畫筆,你可以用疾速的簡短筆觸,瘋狂地畫滿貓咪的身體和臉。

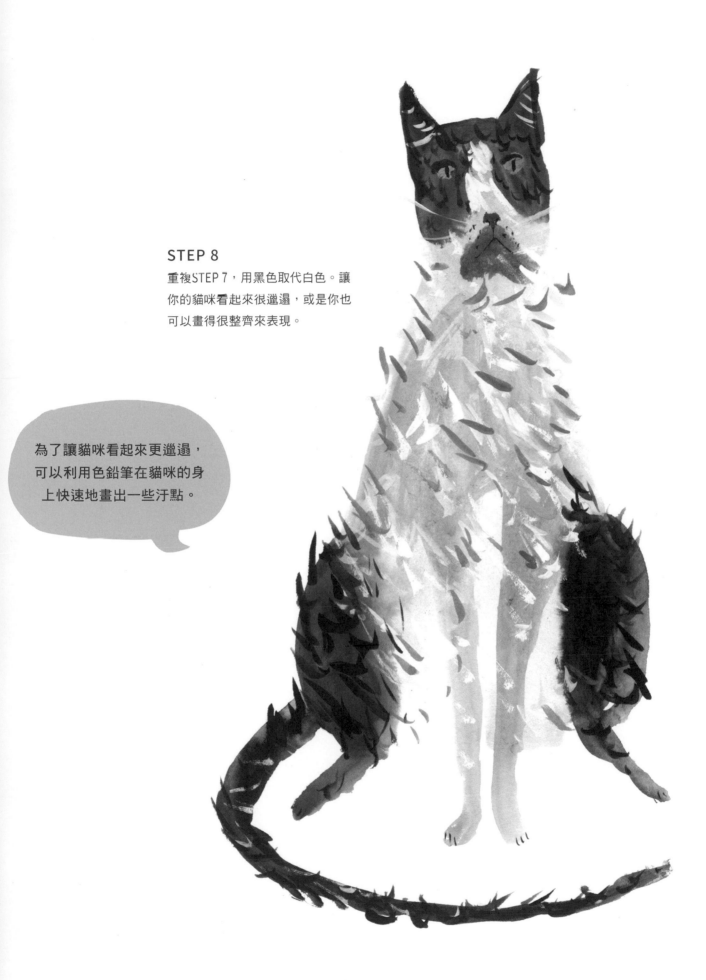

### STEP 8

重複STEP 7，用黑色取代白色。讓
你的貓咪看起來很邋遢，或是你也
可以畫得很整齊來表現。

為了讓貓咪看起來更邋遢，
可以利用色鉛筆在貓咪的身
上快速地畫出一些汙點。

# Persian Cat in a Hat

## 戴帽子的波斯貓

這可能不是你所期待的帽子⋯⋯而且大部份的貓都不太願意戴帽子！
但可以肯定的是戴上帽子的波斯貓非常可愛，是不是？

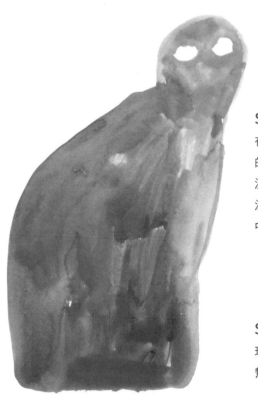

### STEP 1

在你的調色盤上，擠一小團藍色和白色
的顏料。再擠一點點黑色，然後隨意地
混合這三種顏色調出藍灰色調。先略過
波斯貓的腳、耳朵以及眼睛區塊，使用
中型畫筆，畫出波斯貓身體的形狀。

### STEP 2

現在用黃色與紅色調出亮橘色，
幫貓咪的眼睛上色。

隨意的混合你的水彩顏
料，你可以畫出很棒的
顏色漸層，還能在紙上
畫出不同的顏色質地。

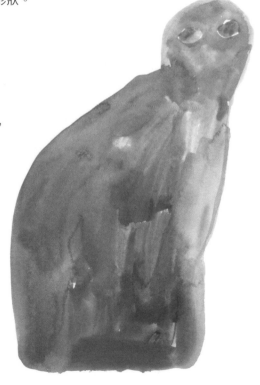

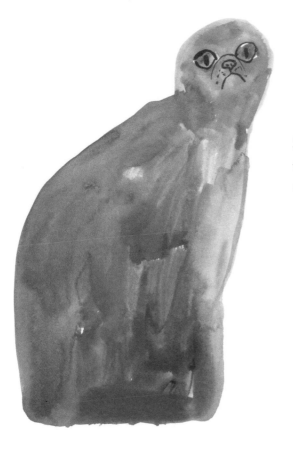

### STEP 3

使用黑色和細尖頭畫筆，畫出波斯貓
小又向上翹的鼻子，嘴巴和眼睛。

### STEP 4

現在你需要畫出牠的腳和尾巴！使用
細尖頭畫筆，以及從STEP 1所調出藍
灰色來畫這些部位。

不需要很精準地畫出波斯貓
的特徵。一些歪七扭八的筆
觸更能表現貓咪的個性！

### STEP 5

在你的調色盤上擠一點焦棕色，畫出帽子的形狀。

### STEP 6

用你調色盤裡的焦棕色加一點紅色和黑色，混合這三個顏色調出較深的咖啡色，為小熊帽畫出更多的細節。

## STEP 7

使用紅色畫出波斯貓的項圈。
再用白色畫出牠的鬍鬚，以及
眼睛裡的小亮光。

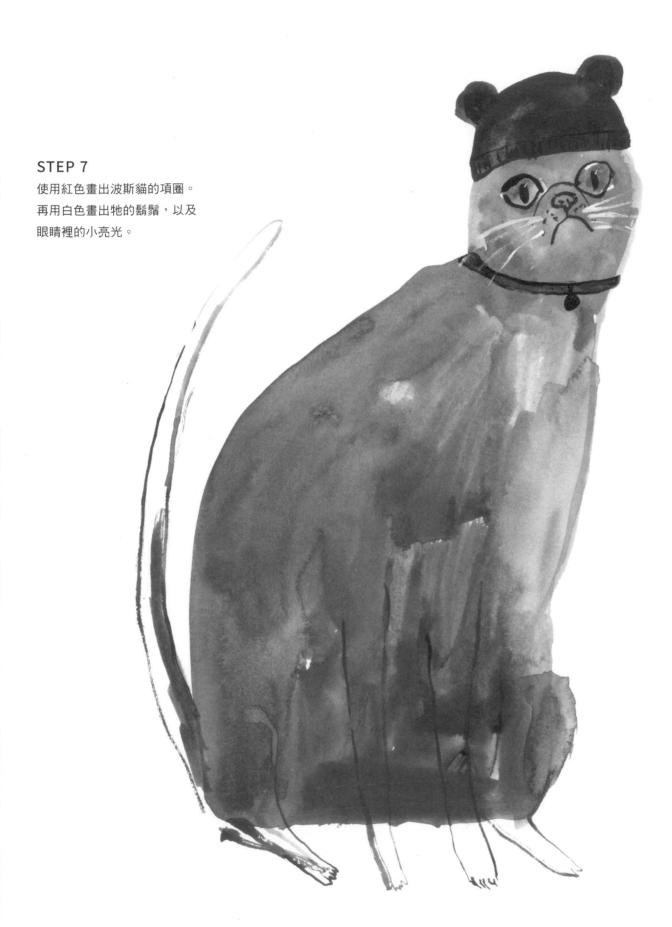

# Fluffy Maine Coon

## 毛茸茸的緬因貓

緬因貓有時被稱為「溫柔的巨人」因為這個品種體型
巨大，個性溫和有趣。在畫緬因貓的時候，需確認
你有捕捉到牠們絲質般觸感以及寬厚的胸膛。

### STEP 1

首先用黃色、紅色和黃褐色調出亮橘色。然後使用中
型畫筆畫出緬因貓的身型。可以用潦亂的筆觸來幫緬
因貓的下半身上色。事實上，筆觸越亂越好。

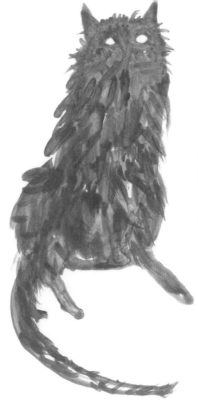

### STEP 2

現在用隨意寬粗的筆觸為緬因貓的
身體和其他區塊上色。貓眼的部份
先空出小小的杏仁形狀，這個地方
可以之後再上色。

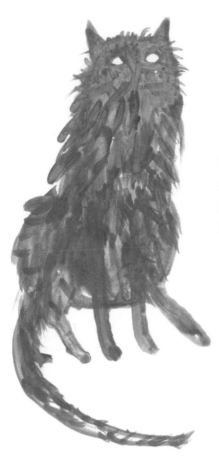

### STEP 3

在你已調出來的橘色中加一些紅色顏料，並且用這個顏色來幫緬因貓的前腳上色。

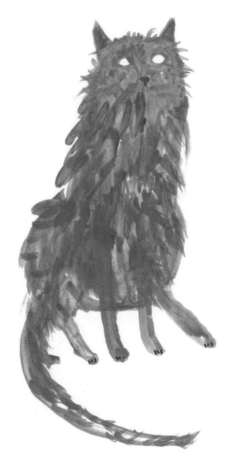

### STEP 4

現在混合白色和紅色調出粉紅色，用粉紅色畫出緬因貓的鼻子以及內耳的部份。

使用細尖頭畫筆和黑色畫出貓咪的腳趾。

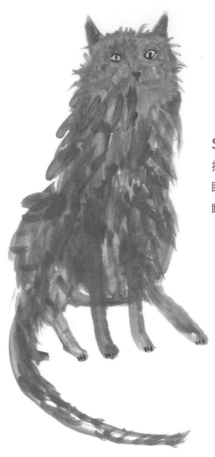

### STEP 5

接下來是畫貓眼！用綠色點出每一隻眼睛，在水彩變乾之前，幫緬因貓的瞳孔和眼瞼加上黑色的眼線。

### STEP 6

調出灰色調，畫出牠的腳、鼻子和嘴巴周邊的細節。

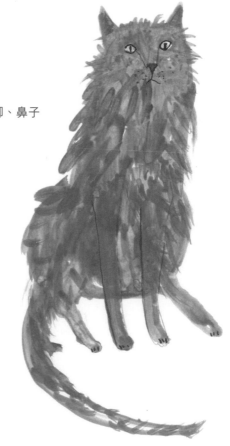

加上一些特點，像是眼睛的細節。當底層顏色還沒乾之前，你不太好控制第二層的顏色。這畫法會為畫作帶來驚喜與不確定性，但這樣更能展現貓咪的特質。

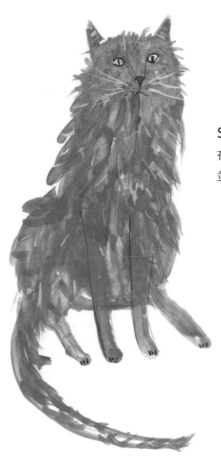

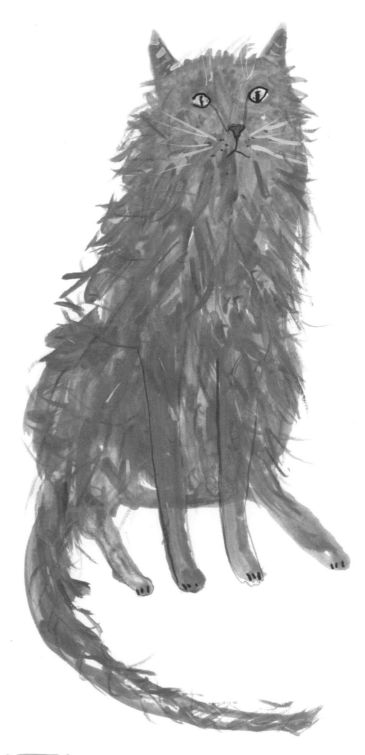

當你快要完成你的肖像畫時，畫出白色高光區有助於提升這張畫作的質感。

## STEP 7

在緬因貓的毛髮上畫出白色高光區，並且使用白色顏料畫出牠的鬍鬚。

## STEP 8

來做最後的完圖修飾！拿出白色和橘色的色鉛筆，在緬因貓的毛髮上很快地輕刷過去。你也可以多畫一些橘色毛髮讓貓毛看起來更蓬鬆！

# Besweatered American Shorthair

## 穿著毛衣的美國短毛貓

傳說美國短毛貓是由美國五月花號帶到北美，原本是船員用來抓船上的老鼠。1620年時期的美短看起來可能有點落魄，但牠們現在應該滿舒適愜意的。讓美國短毛貓穿上毛衣，維持牠慵懶舒服的感覺。

### STEP 1

首先，要調出美短毛衣的顏色。我用了常用的紅色、黃色和白色來調配。

使用中型畫筆，畫出毛衣的形狀。在右側的位置延伸出兩個長方形作為袖子。

在第一層毛衣的顏色還是濕潤的時候，使用較深的顏色和細尖頭畫筆畫出毛衣上的條紋。

### STEP 2

現在要畫出美短的模樣！隨意地混合白色、黃褐色和一點點黑色，再加一點點水調和，使用這個調出來灰色畫出牠的頭、身體、腳以及尾巴。

## STEP 3

當美短身體的顏色還濕潤的時候，在貓毛上增加一些記號。然後用中型畫筆沾水稀釋黑色顏料，畫出條紋。接著再使用細尖頭畫筆，畫出更多條紋。

同時使用粗和細的筆觸，能增加畫作的層次並凸顯貓咪的個性。

## STEP 4

使用一開始所調出來暗紅色，畫一個大寫T作為牠的鼻子。然後混合黃色和一點點紅色調出橘色，用橘色畫出貓咪的眼睛。然後等顏料變乾。

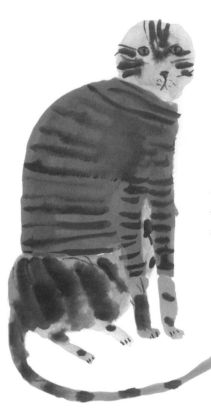

假如你調色盤上調的顏料乾了，可以加幾滴水化開。這是我使用不透明水彩最常做的事情：通常只需要加幾滴水化開混合色，你便能持續使用之前調好的顏色，這些顏色可能是前幾天、前幾周，甚至是前幾個月以前調過的！

### STEP 5

使用細尖頭畫筆和黑色顏料畫出美短的眼睛、鼻子、嘴巴以及貓爪周邊的細節。

### STEP 6

持續使用你在STEP 2調出的灰色，在美短的頭頂上畫出兩個三角形。這兩個三角形就是貓咪的耳朵！

當貓耳顏色還濕潤時，加入極少量的淡紅色畫出內耳，營造出深度。

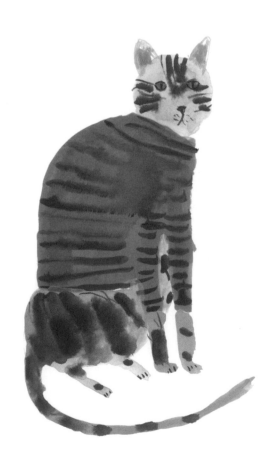

## STEP 7

使用一點點白色和極細尖頭畫筆，畫出高光區，包括貓咪的鬍鬚，耳朵內部的細毛以及眼睛裡的亮點。

## STEP 8

最後畫出美短毛衣上的深淺和質地來完成畫作。使用較深的粉紅色和紅色的色鉛筆，在每一個條紋之間畫出波浪紋。

確保在你畫波浪紋之前，顏料都已經乾了，否則你會畫不出毛衣粗糙的質感。

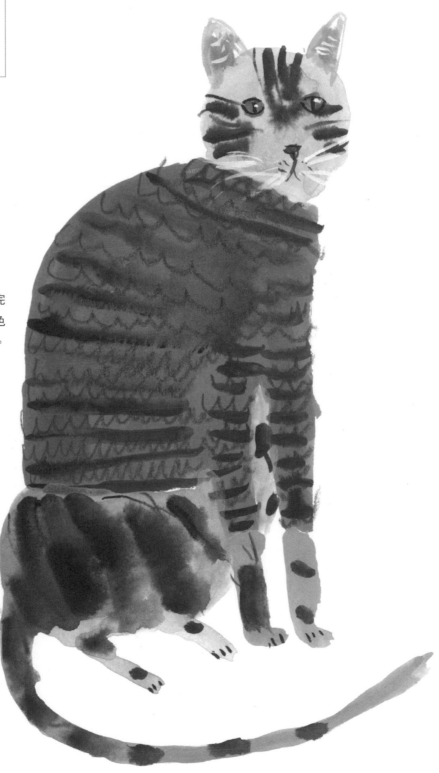

# Tortoiseshell Asleep on a Rug

## 在地毯上睡覺的玳瑁貓

你的貓最喜歡待在那裡？如果你回答是「在地毯
上睡覺……大概就是我想要放腳的地方」嗯，
你可能和大多數的貓奴有一樣的經歷！

### STEP 1

混合黃褐色以及主要的黃色來調出玳瑁
貓的基本色。接著，除了腳的部份，使
用中型畫筆，畫出玳瑁貓身體。

### STEP 2

當黃色基本色還濕潤的時候，在玳
瑁貓的身體上畫出黑、白花斑。

在水彩還沒乾的時候加上
斑點，能與底色很好地融
合在一起，畫出自然的花
斑，而不是生硬的斑點。

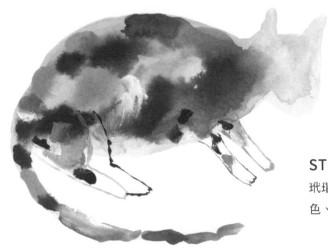

## STEP 3

玳瑁貓需要腳！使用細尖頭畫筆、黃
色、黑色以及白色來畫出貓腳。

## STEP 4

現在來畫地毯！混合紅色和一點點綠色
調出深紅色。使用中型畫筆大略畫出被
貓咪壓在底下的紅色橢圓形地毯。

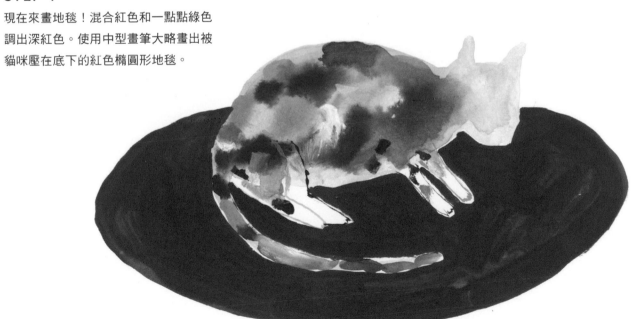

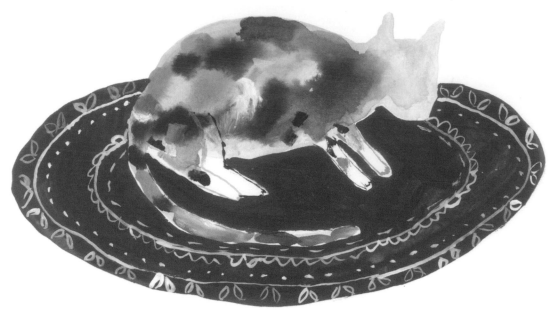

## STEP 5

使用細尖頭畫筆以及白色，幫地毯加上你自己選的圖案樣式（或是很多的圖案！）。

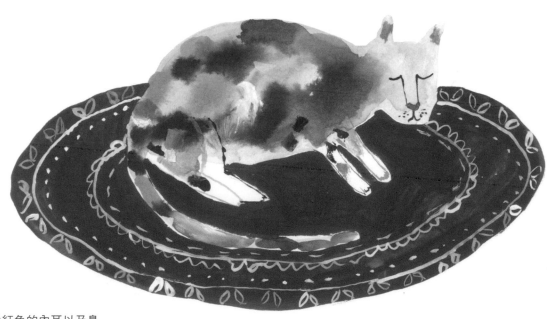

## STEP 6

幫玳瑁貓補上粉紅色的內耳以及鼻子。清洗畫筆，沾一點黑色，畫出玳瑁貓臉上的細節。

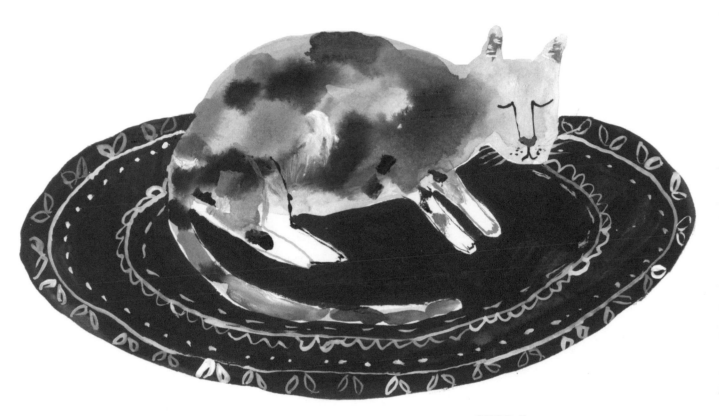

## STEP 7

別忘了幫玳瑁貓畫上鬍鬚！使用快速簡短的筆觸，白色顏料和細尖頭畫筆，畫出鬍鬚和耳朵內的細毛。

有些國家的文化，像是愛爾蘭和蘇格蘭人相信玳瑁貓會帶來好運。下次你家的玳瑁貓如果表現出牠的「固執」，你應該感到開心。

# Sophisticated Siamese

## 高貴的暹羅貓

暹羅貓最著名的特徵便是明亮的藍眼睛，高貴的黑面標誌以及呈現對比的身體毛色。自19世紀起，牠們就是很時尚的寵物，暹羅貓也很適合畫成肖像畫，掛在你獨具風格的家中。

要畫隻淺色系的貓與狗可能有難度，就像在白色紙上看不太出來白色顏料。畫白色係的動物，我喜歡使用米白色，然後畫出貓毛上較鮮明的細節。

### STEP 1

首先，調出一個米白色：在調色盤上擠出一點白色，加一些水化開顏料，並且混合極少量的黑色與黃褐色。現在在畫紙的中間，畫出一個高瘦有點像保齡球瓶的形狀。

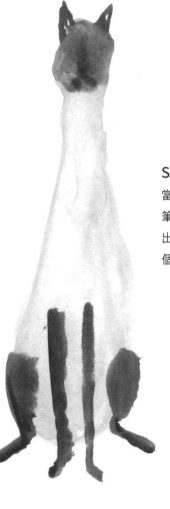

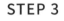

記住：如果你畫錯了，不需要重新再來一次。接受你畫錯的筆觸——那可以加強貓咪的特質！

## STEP 2

當基本色還濕潤的時候，用中型畫筆沾上一點點水稀釋黑色顏料，畫出暹羅貓的腳和耳朵，然後再畫一個黑色的圓圈作為暹羅貓的頭。

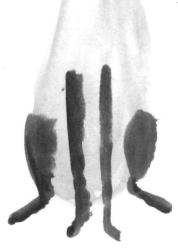

## STEP 3

現在要幫暹羅貓加上又大又美的藍眼睛。使用細尖頭畫筆及亮藍色，在臉上畫出兩個大圈圈。

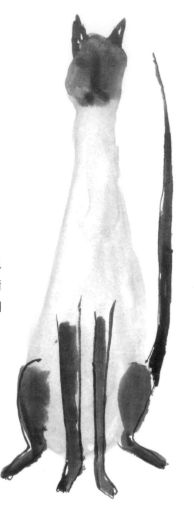

## STEP 4

使用細尖頭畫筆和黑色顏料，以隨意掃畫的筆觸幫暹羅貓畫出清楚的腳。記得給牠一條又長又細的尾巴。

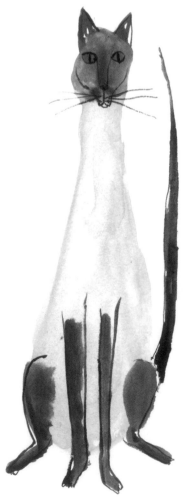

## STEP 5

重新用細尖頭畫筆沾點黑色，幫暹羅貓加上杏仁形的黑眼線，並畫出臉部的細節。

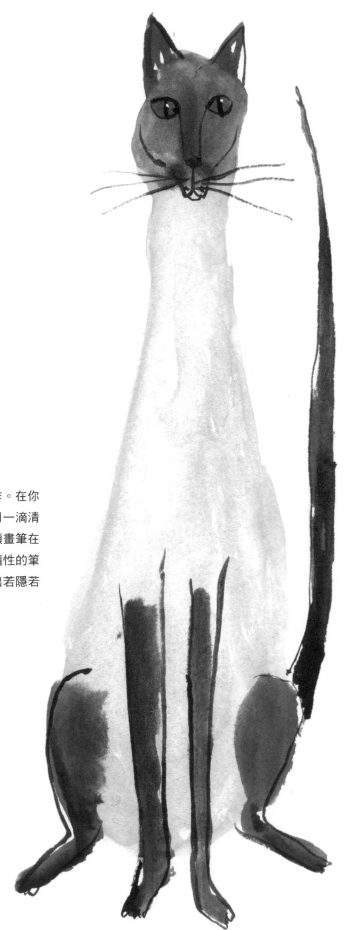

## STEP 6

畫出一些高光區來完成你的畫作。在你
的調色盤上,擠一點亮白色並用一滴清
水把顏料化開。然後使用細尖頭畫筆在
貓眼上畫出一個小圓點,並以隨性的筆
觸輕輕刷畫過貓咪的身體,畫出若隱若
現的貓毛。

# Raggedy Ragdoll

## 像布娃娃的布偶貓

你家的布偶貓行為是否很像小狗？這是極為常見的現象！事實上，布偶貓是非常獨特的貓，因為牠們喜歡被人抱，而且會跟著主人在家裡走來走去，也可以在接受訓練後表演一些小把戲。很酷，對吧！

不需要完全調勻米白色。事實上，越隨便的米白色越好。在紙上作畫時，你會希望米白色是有不均勻的層次變化。

### STEP 1

使用亮白色、極少量的黃褐色和黑色顏料，調出米白色。然後使用細尖頭畫筆粗略地勾勒出布偶貓那胖胖的身體。還不用畫貓腳和尾巴。畫出兩顆大大的藍色杏仁形狀作為牠的眼睛。

## STEP 2

拿一支大的畫筆，沾點米白色。以刷洗的方式來替布偶貓上色。你會想畫出蓬鬆、雜亂，像動物毛髮的質地。

不要太用力的刷，可能會損壞你的畫筆。

## STEP 3

在水彩還濕潤的時候，用中型畫筆和深棕色（你可以混合黃褐色及焦棕色來調出深棕色）在布偶貓的臉上畫出一支反著放的湯匙形狀。

再畫出牠的前腿和尾巴。然後使用細尖頭畫筆勾勒出牠的後腳形狀。

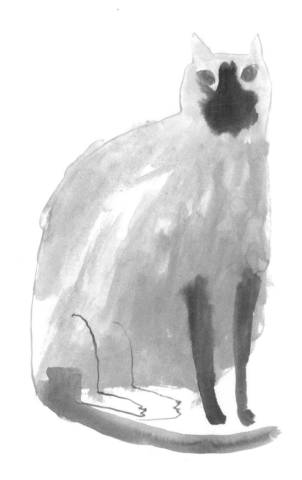

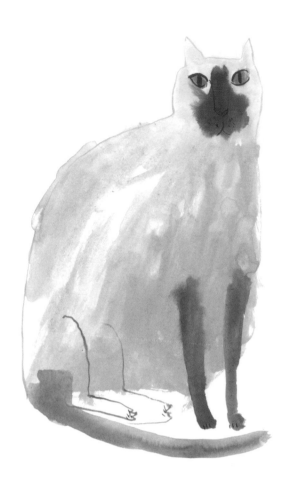

## STEP 4

在調色盤上擠一點黑色顏料，
加一點水來化開。用極細尖頭
畫筆，畫出布偶貓的眼睛、鼻
子、嘴巴和貓爪。

## STEP 5

使用亮白色在貓眼裡畫上兩個極小的
圓點和長的鬍鬚。

現在你需要毛茸茸的感覺……很多很
多的毛。使用中型畫筆、快速寬鬆的
筆觸，以及白色和咖啡色顏料來幫布
偶貓的身體上色。當你畫完後，牠看
起來應該是毛茸茸的。

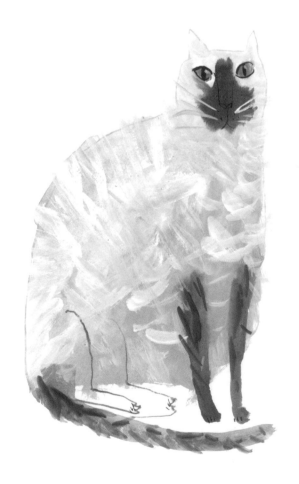

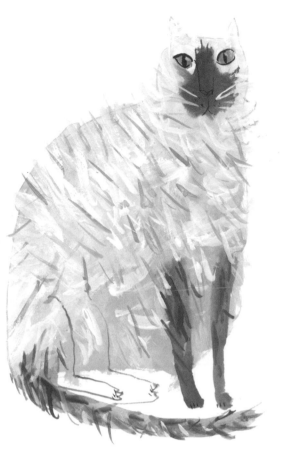

混合使用不同大小的筆觸來替貓毛增加層次。

### STEP 6

現在使用細尖頭畫筆、米白色和咖啡色顏料來畫出更多的貓毛。

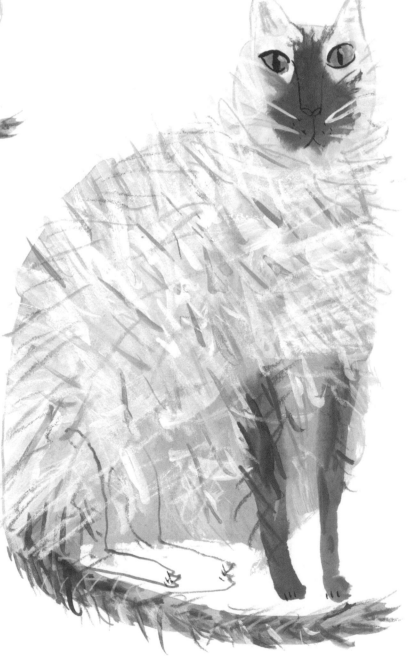

### STEP 7

最後完圖修飾,使用白色的色鉛筆,以簡短銳利的記號,幫布偶貓畫出更多的貓毛。

# GALLERY

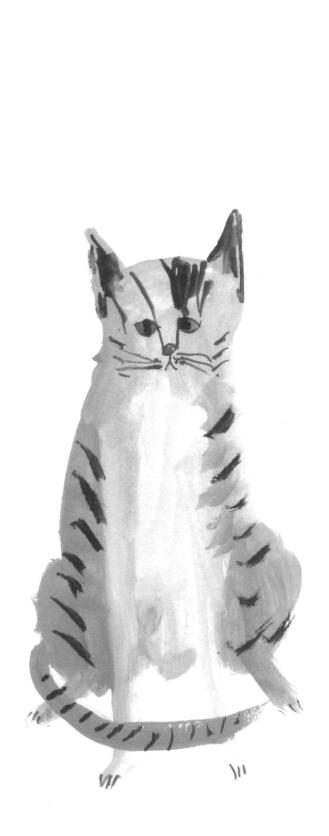

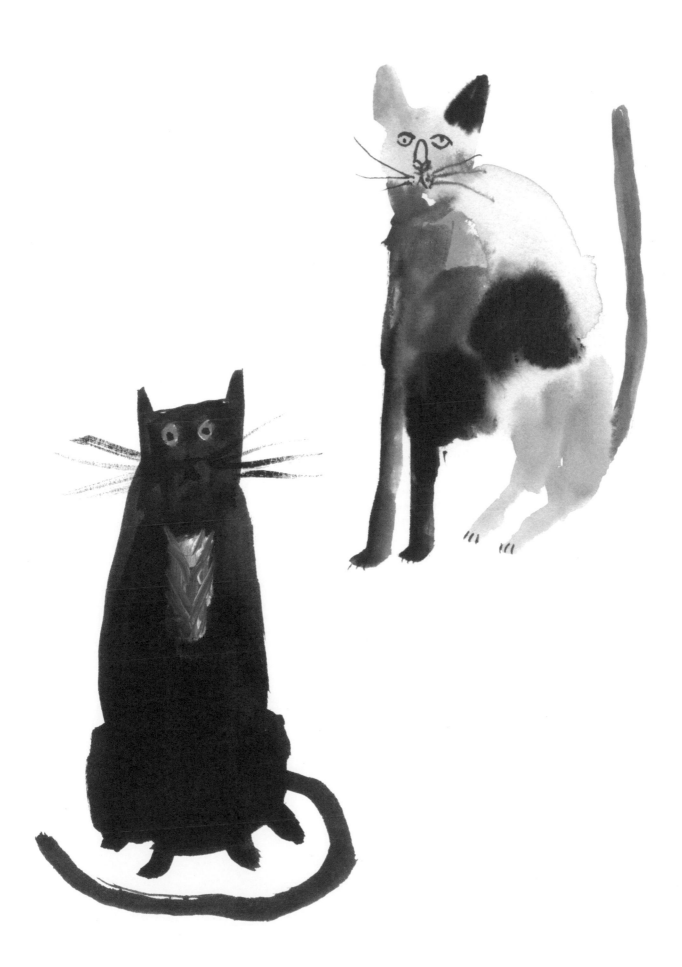

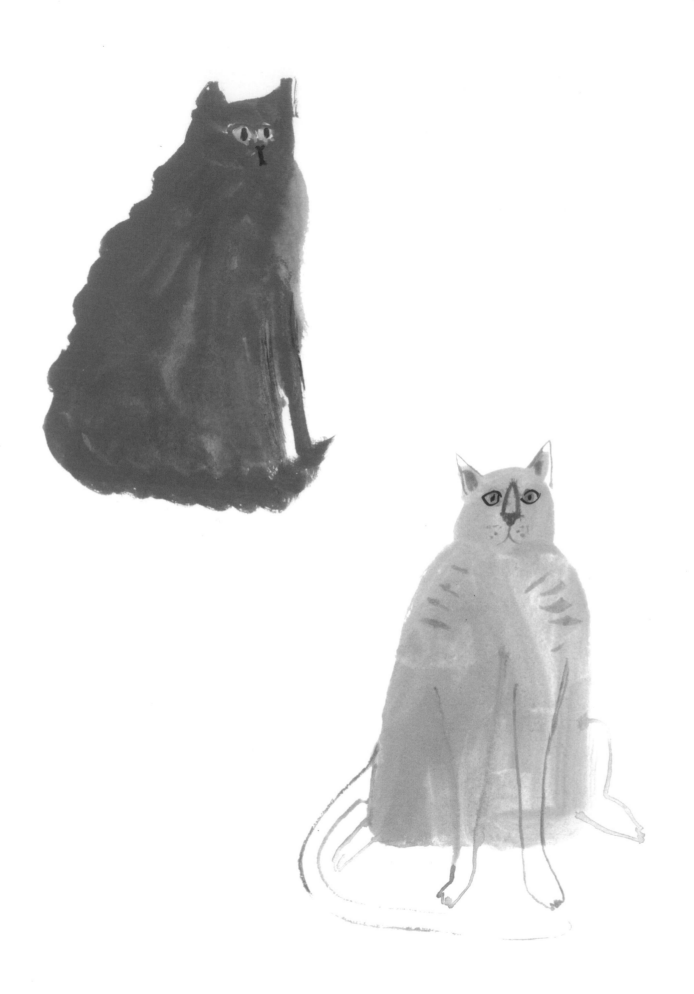

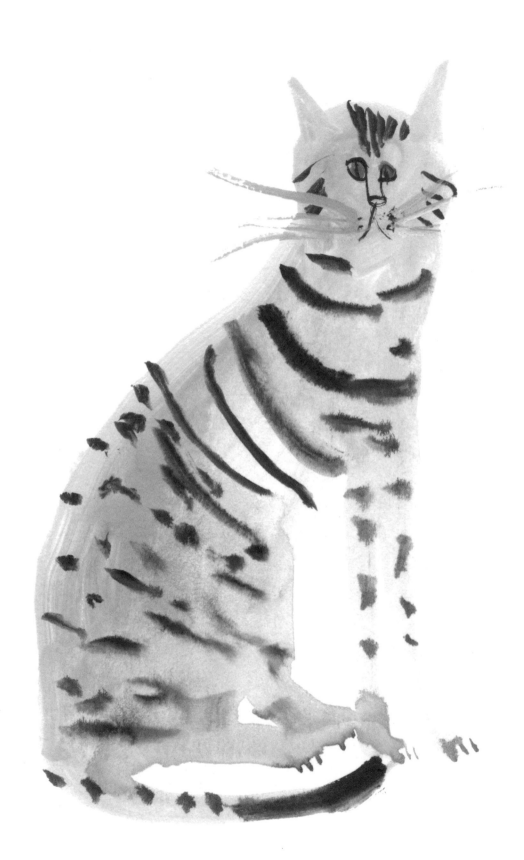

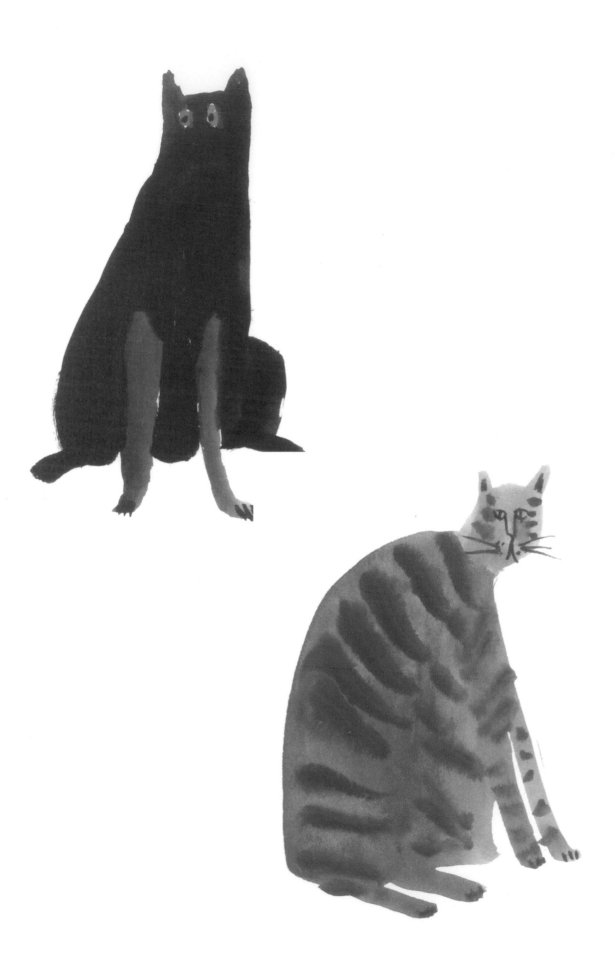

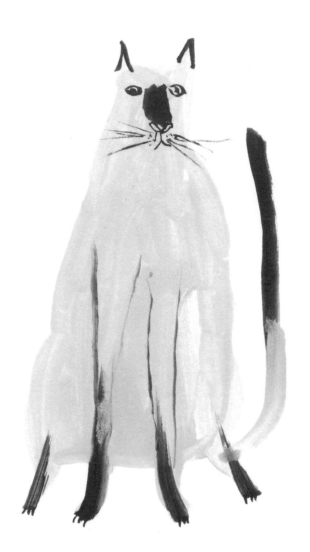

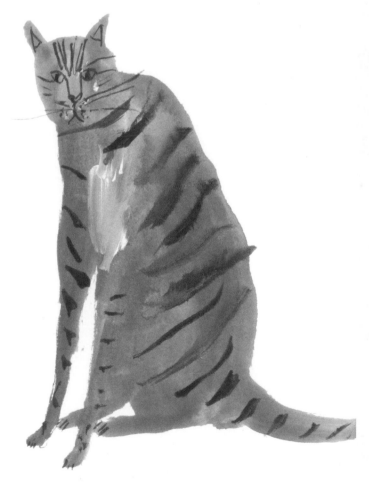

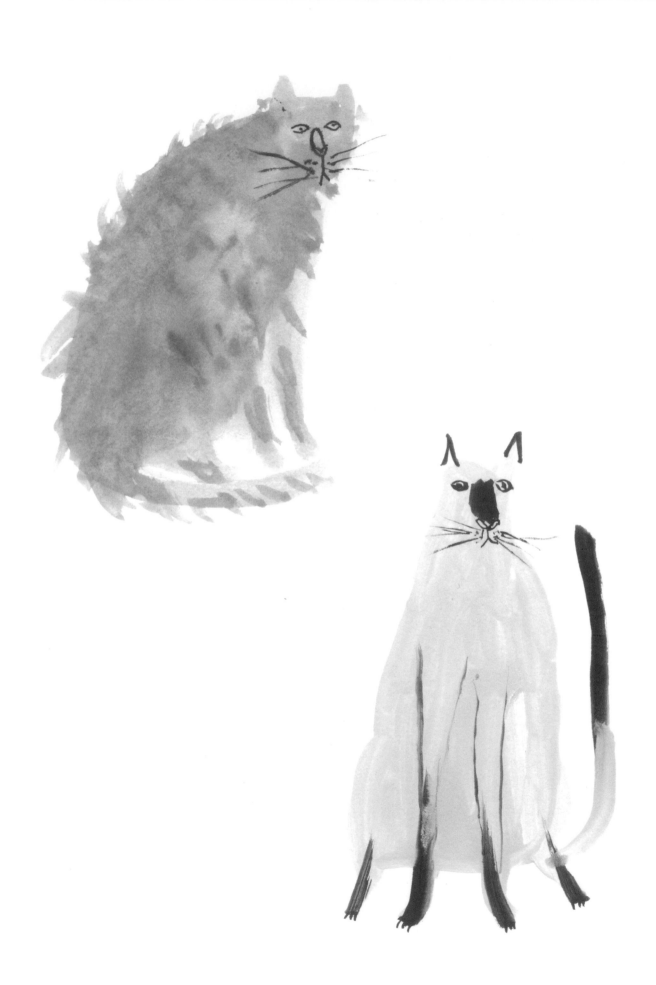

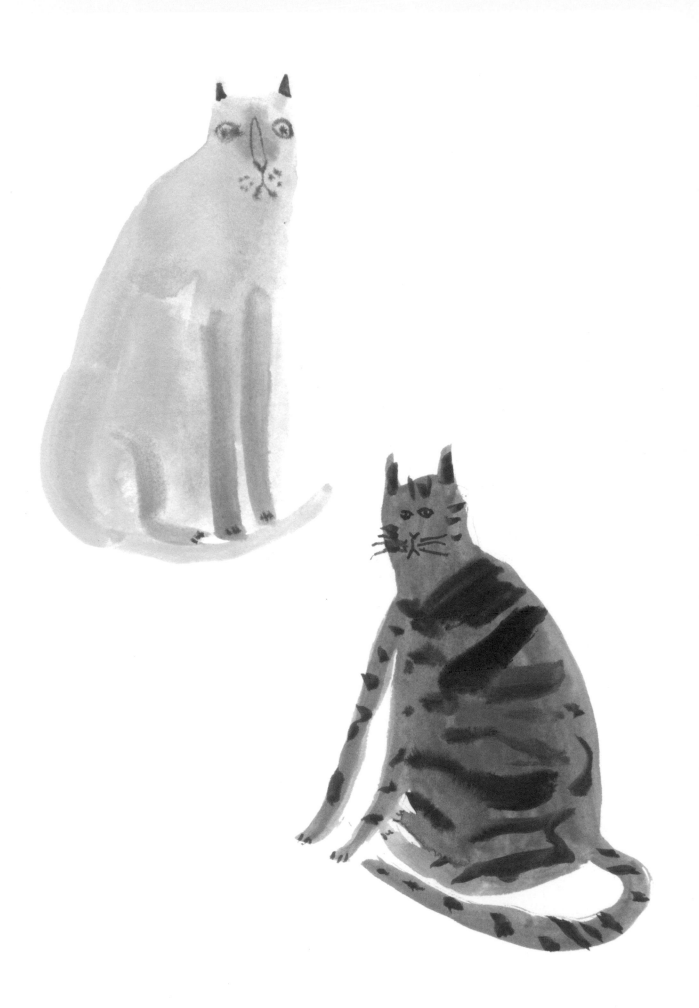

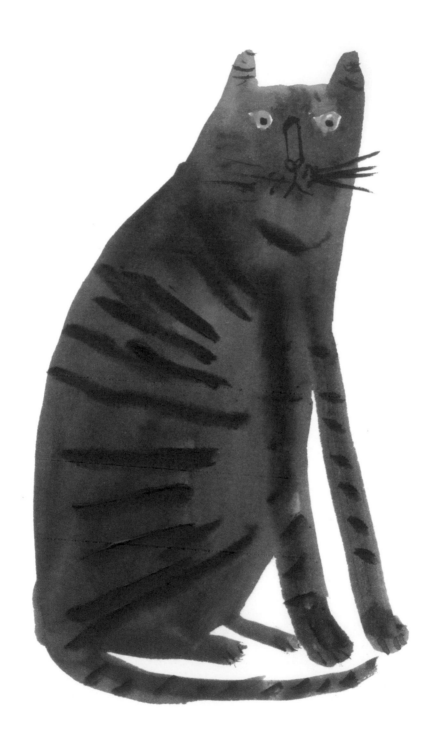

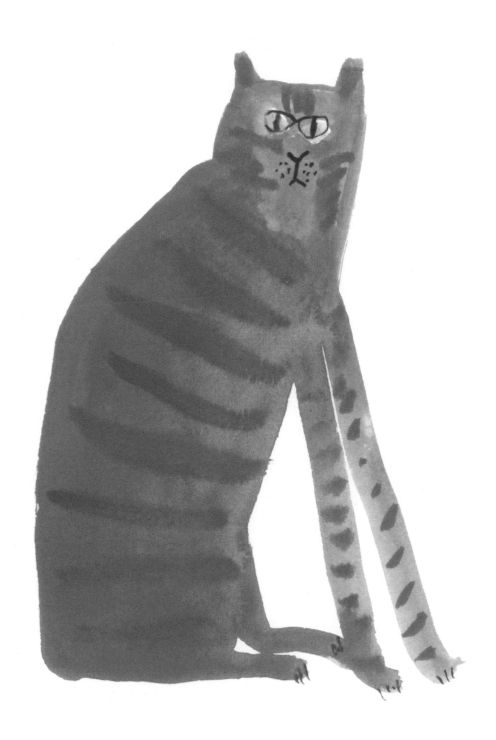

# KOOKY CATS
# SKETCHBOOK
## 古怪逗趣貓素描

在這一章節，使用這些練習區，按照步驟來完成作品，或是畫出你自己最喜歡的貓貓！

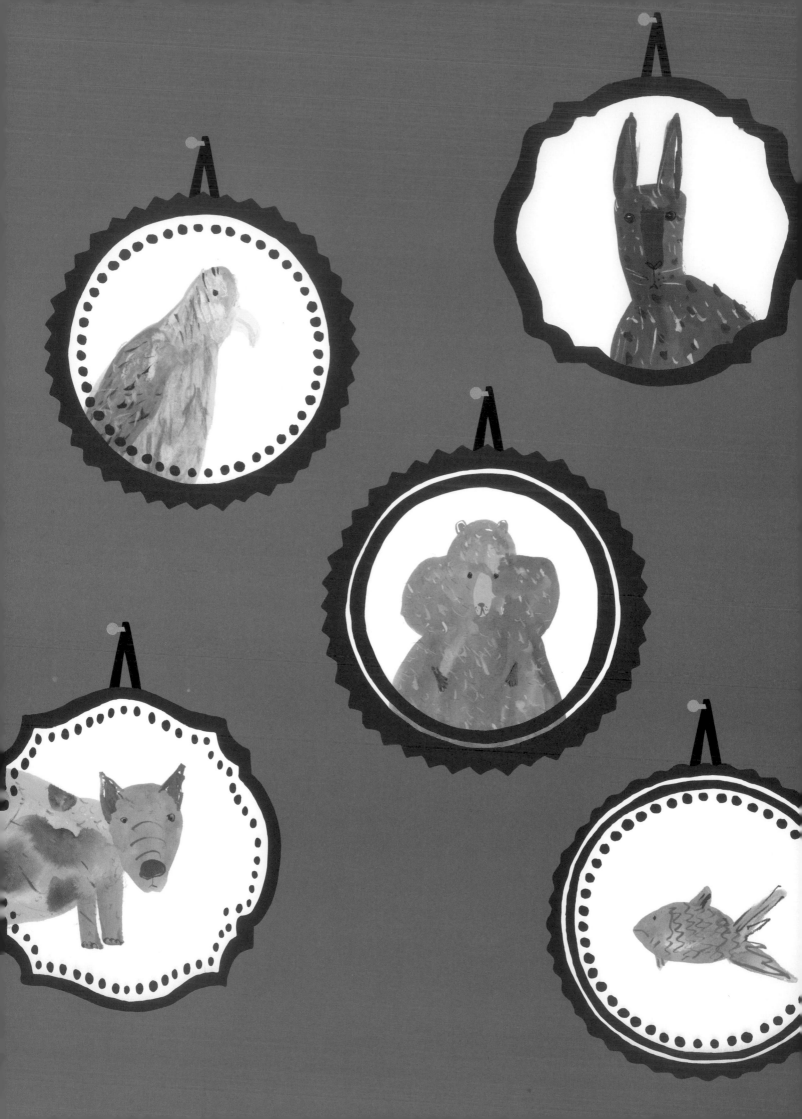

# PICK YOUR PET

選你喜歡的寵物

# Chubby Hamster

## 圓滾滾的倉鼠

現在我們一起來畫除了貓、狗以外的寵物！從這隻又小又圓的倉鼠開始！

### STEP 1

首先調出一個基本色來畫倉鼠的身體。我使用黃褐色、白色以及一點點紅色來調配。加很多水輕輕地調開這三種顏料。畫到紙上的時候，會產生合適的顏色和質地。

現在畫出倉鼠外型，牠的身體形狀是由很多扁的橢圓形所構成。

### STEP 2

在STEP 1所調配出的顏色中加入一點白色，並在倉鼠的頭部畫出一個偏長的橢圓形作為牠的口鼻部位。

### STEP 3

調出一個粉紅色，使用細尖頭畫筆來畫出倉鼠逗趣的小手、小腳、小鼻子和小嘴巴。

## STEP 4

使用細尖頭畫筆沾點黑色，畫出倉鼠的眼睛。同時也在牠的手部周圍畫一些線條作為爪子，並畫出腳讓牠看起來像是站著的。

然後在STEP 1所調出的基本色中加入一些黃褐色和白色，畫出倉鼠的小耳朵，並在牠的身體上畫出又小又亂的線條作為鼠毛。

## STEP 5

使用咖啡色及灰色的色鉛筆，幫倉鼠身上增加很多細小的短條，讓牠的毛髮線條看起來像是毛茸茸的。

# Goldfish in a Bowl

## 魚缸裡的金魚

潛入深一點的水中，畫出小金魚就像住在很大的魚缸裡！

### STEP 1

從你的調色盤開始，在調色盤中擠出你所需的顏色：黃色、藍色和綠色。

混合黃色和一點點紅色，並且使用大支的畫筆畫出像雞蛋的形狀，作為金魚的身體。然後畫出魚鰭。你也可以依照你的個人喜好，畫出金魚的真實大小或是卡通裡面常出現的滑稽大小。

### STEP 2

在剛剛調出的基本色中多加一點紅色混合，使用細尖頭畫筆畫出金魚的細節。

等其他的顏色區塊都乾了以後，才能畫金魚的眼睛，否則黑色水彩會暈開。如果真的發生了，使用乾的畫筆把暈開黑色水彩刷乾後，再用橘色來掩飾你的失誤。

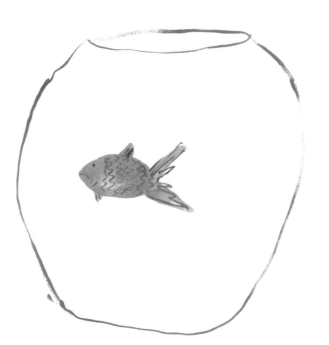

### STEP 3

畫上極小的黑點作為金魚的眼睛。

現在混合一組藍色、綠色和白色作為魚缸裡面的水。用細尖頭畫筆勾勒魚缸的輪廓。

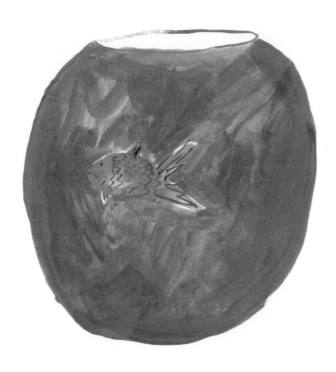

## STEP 4

使用大支畫筆沾點剛剛調
出來的藍色幫魚缸上色。

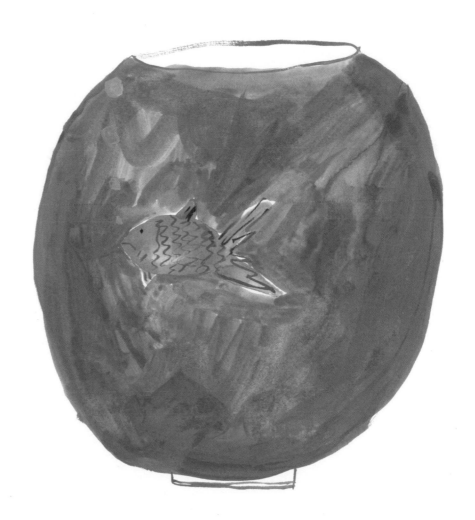

## STEP 5

在調出來的藍色中加入一點點白色，
用這個顏色畫出金魚嘴巴吐出水面的
泡泡。

你也可以畫出魚缸的底部，這樣魚缸
看起來就不會像要掉下去。

# Miniature Pig

## 迷你豬

迷你豬或小型豬，一般來說牠們的體重界於50至150磅之間。牠們只比書中所提到的其它寵物體型再略大一點，但非常可愛！

### STEP 1

首先混合白色、紅色和極微量的黑色，調出帶點灰霧感的深粉紅色。然後在你的畫紙上，用大支的畫筆畫出像雞蛋的形狀。

接著在剛剛的顏色中加入一點點紅色，從畫出四個長方形與蛋形身體連接。它們就是迷你豬的四條腿！

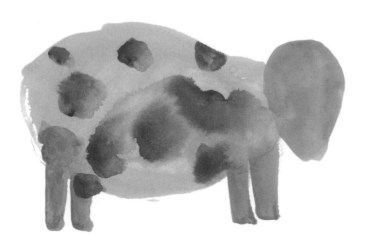

如果顏色暈開不用太驚恐！這會讓迷你豬看起來更有質感。

### STEP 2

在迷你豬身上的粉紅色還濕潤的時候，畫出淡黑色的斑點。

然後在牠的身體上畫出一個立蛋的形狀，構成牠的頭部，並且塗上較深的粉紅色。

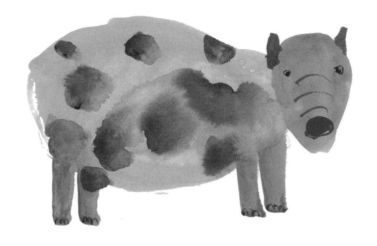

## STEP 3

在剛剛的粉紅色中再多加一些紅色，
然後使用細尖頭畫筆畫出迷你豬三角
形的耳朵，鼻子和皺褶。

使用乾淨的細尖頭畫筆和黑色，畫出
極小的豆豆眼，以及小「m」作為迷
你豬的腳趾。

## STEP 4

使用較深的粉紅色畫出可愛捲曲的小尾巴，以及
在迷你豬的身上任意畫出一些線條。

然後使用灰色和粉紅色的色鉛筆，在迷你豬身上
加上一些小短線，增加牠身上的紋路與層次。

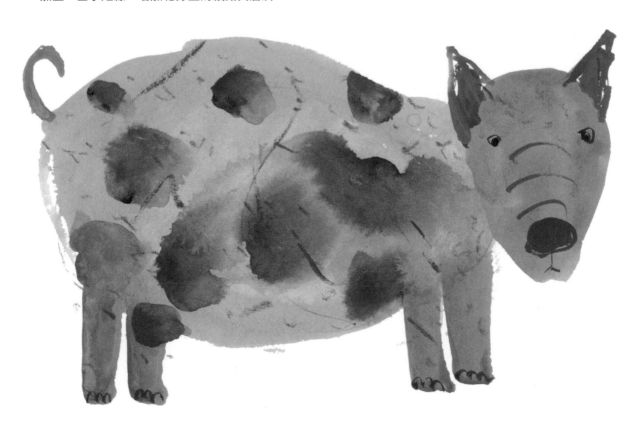

# Budgie Bird Buddy

## 好兄弟虎皮鸚鵡

鸚鵡（Budgie）是虎皮鸚鵡的暱稱，或是指常見的長尾鸚鵡。牠是世界上最受歡迎的寵物之一，而且鸚鵡會學人類說話，你可得小心你對好兄弟說的話！

### STEP 1

調出一個黃綠混合色，使用這個混合色和大支畫筆畫出鸚鵡的身體形狀。

### STEP 2

在黃綠混合色中加多一點綠色和一點點藍色，幫鸚鵡的翅膀和尾巴疊上較深的顏色。

然後使用黃色和細尖頭畫筆，畫出鸚鵡的嘴巴，並在牠的頭上加上一些小的彩色圓點。

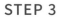

### STEP 3

使用黑色和細尖頭畫筆，畫出極小的豆豆眼，以及在鸚鵡身上畫一些簡單的小線條。這些線條就是鸚鵡身上的羽毛。

## STEP 4

混合紅色與白色畫出淡粉紅色的陰影，
然後在鸚鵡身上畫上逗趣的鳥爪子。

使用焦棕色簡單畫出鸚鵡腳下的樹枝。
再用大支的畫筆幫樹枝上色。

## STEP 5

做最後的完圖修飾，幫鸚鵡增加一些紋
理，拿一些黃色和綠色的色鉛筆，在牠
身上畫出一些短粗的線條就完成了。

# Rascally Rabbit
## 淘氣的兔子

用淺咖啡和灰色來畫這隻兔子，不過你可以使用任何你喜歡的顏色
或調和色來畫。畫一隻白色或粉紅色兔子，你覺得怎樣？

### STEP 1

為兔子的身體調出一個基本色。我混
合了焦棕色、黑色和白色。然後選定
一個角度畫出一個蛋形，再用這個顏
色畫兔子的頭，前、後腳以及全身。

### STEP 2

調出灰白色，使用大支的畫筆以「掃」的
筆觸，畫出兔子捲曲的尾巴。

再混入一點點紅色變成較深的粉紅色，畫
出兩支長棍作為兔子兩隻耳朵的內耳。當
顏料還濕潤的時候，在兔子內耳的周圍，
以剛剛調出的灰咖啡色上色。

如果你覺得有點懶或是趕時間，
只需要在兔子的基本色上加入
一點點白色，調出灰白色幫尾
巴上色。如果顏料變得很難調
和時，就加入一點水來化開。

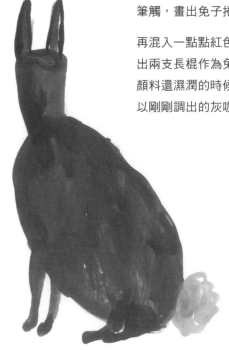

## STEP 3

在STEP 1所調出的基本色中多加一點焦棕色，形成稍暗的陰影。使用中型畫筆畫出長鼻子和很多的小筆觸作為兔毛。

然後使用一點點黑色和細尖頭畫筆，畫出兔子的眼睛、鼻子和嘴巴。

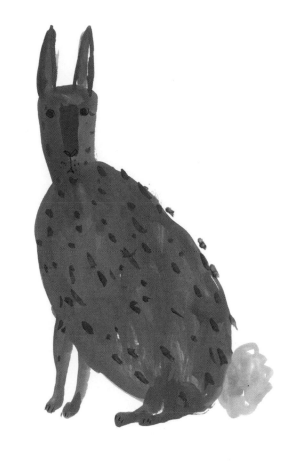

## STEP 4

清洗你的畫筆，重新沾點白色顏料。畫出亮光區並用很多的小筆觸畫出兔毛；以長「掃」的筆觸畫出鬍鬚；最後在兔子的眼中畫上一些小白點。

# PICK YOUR PET
# SKETCHBOOK

## 選你喜歡的寵物素描

使用這些練習區畫出你最喜歡的動物。你是否幻想過養一隻雞，

也許是一隻烏龜？還是豚鼠或是蛇？在這裡畫出來吧！

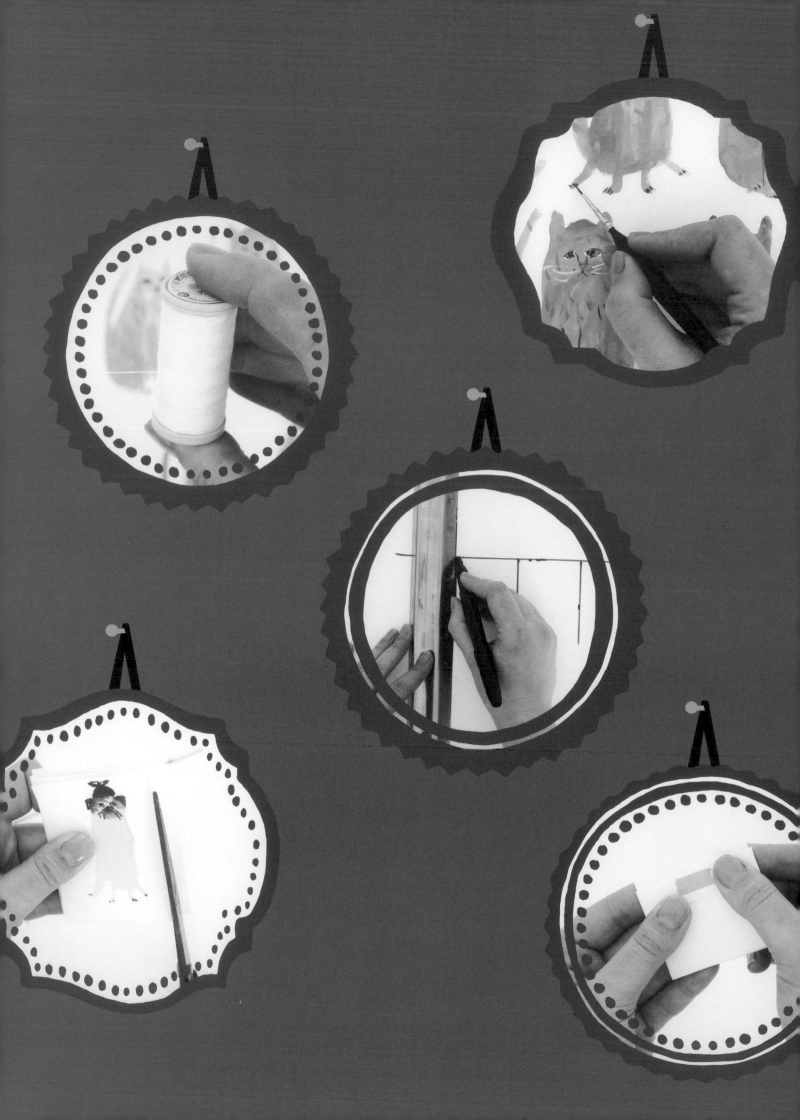

# FUN

## with

# PAPERCRAFT
# PETS

製作紙雕動物的樂趣

# Cat Garland

## 貓花環

這個花環是由一隻脾氣暴躁的橘貓所主演。花環可以當成飾品
放在房間或是掛在辦公室牆上,這也是很棒的禮物!

### STEP 1

首先在一張有點厚度的紙張(22×28公分)上,用水彩畫出
7隻橘貓。每一隻貓在高度約為7至9公分左右。

以不同的表情和角度來畫出這7隻貓,增加花環的豐富度。

然後等顏料乾。

可以參考70至109頁「古怪逗趣
的貓咪」所提到的繪畫建議和作
品!這些內容涵蓋如何按照步驟
畫出不同感覺的貓咪。你可以隨
心所欲地製作個人化的貓花環。

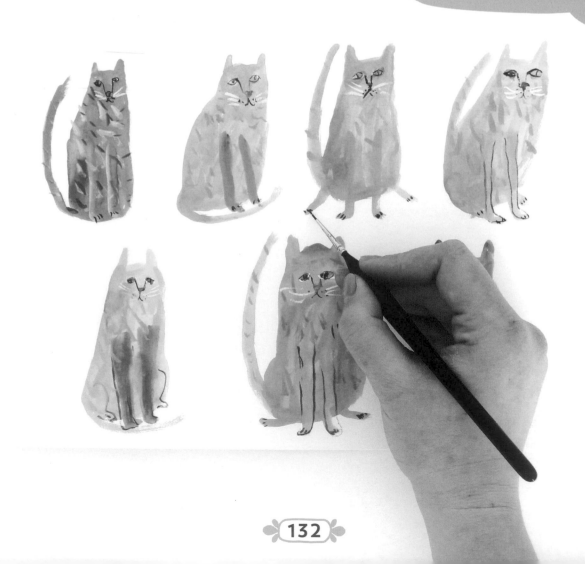

## STEP 2

用剪刀把每一隻貓剪下來。剪得時候
盡量貼近每一隻貓咪的外型，小心不
要剪斷牠們的尾巴！

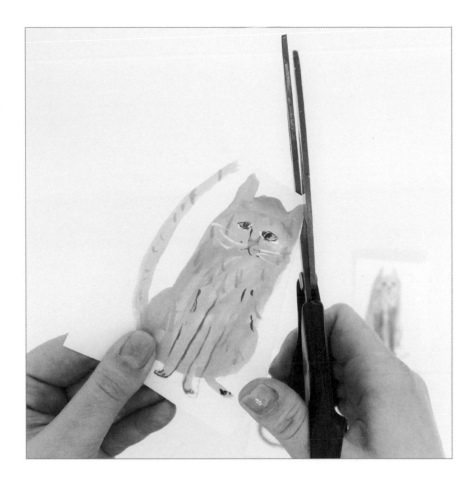

## STEP 3

量出一條127公分的白色縫線。然後按
照你想要的順序擺放這些貓咪。

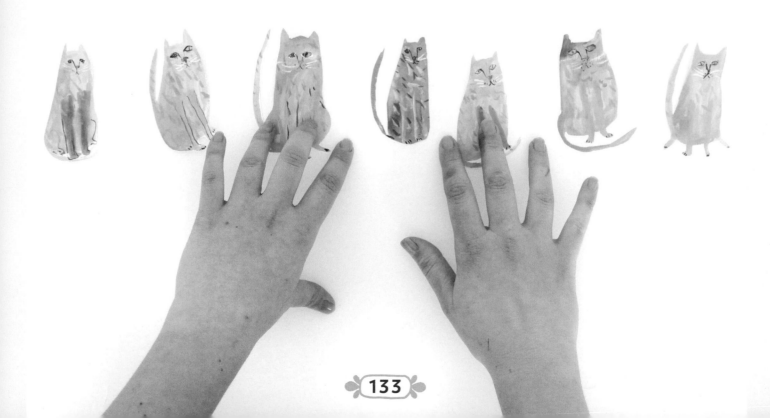

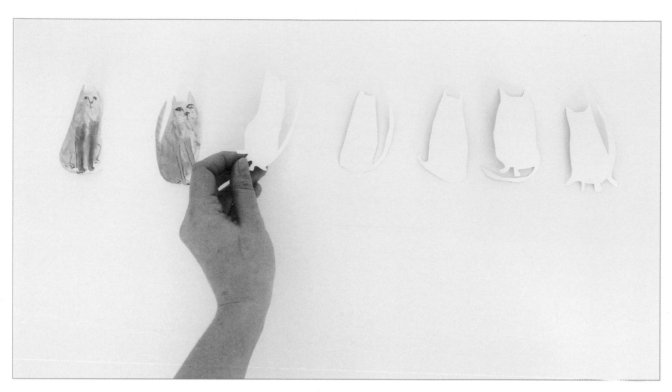

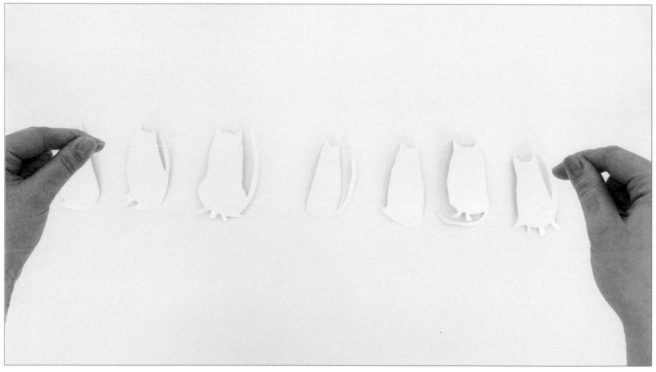

## STEP 4

現在要把這些貓咪翻到背面,並沿著
線的長度擺放。

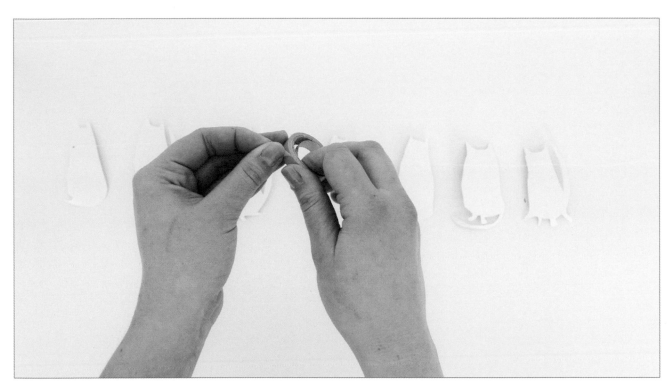

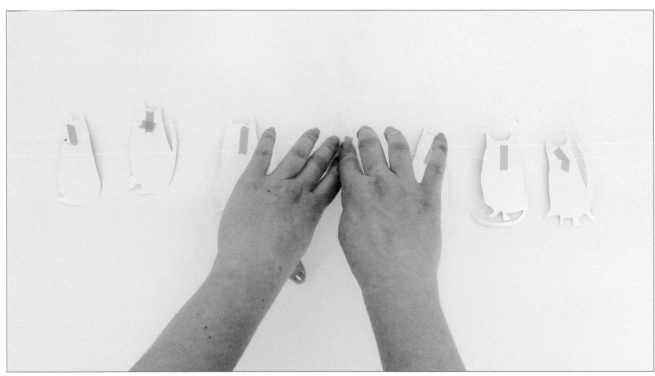

## STEP 5

撕下七小段紙膠帶，像是遮蔽紙膠帶，
確保逢線黏在每一隻貓上面。

沒聽過遮蔽紙膠帶嗎？它類似紙膠帶，

但遮蔽紙膠帶比較耐用而且彈性佳，不會留下殘膠，適

合用在各種不同的工藝作品上。

你可以在手工藝品材料行或網拍上找到遮蔽紙膠帶。

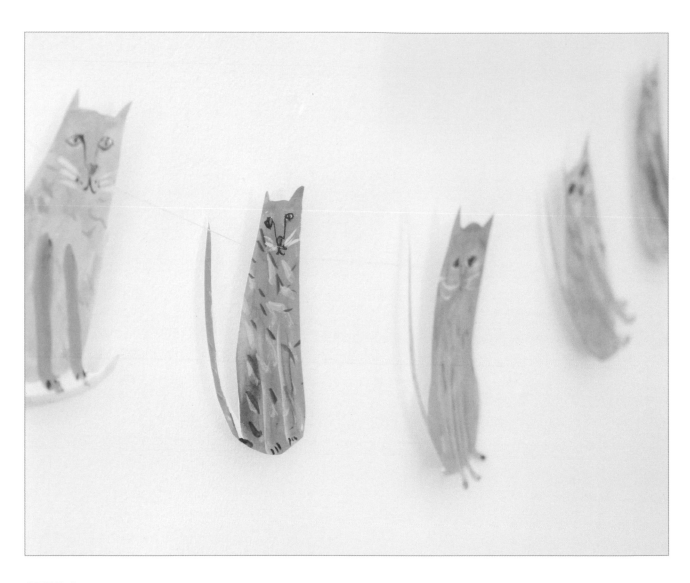

## STEP 6

完成作品了！現在可以把手工製作的美
麗貓花環掛在任何你想要的牆面上，每
天都能欣賞！

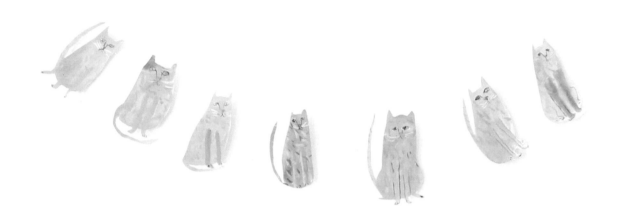

# Miniature Pug Concertina Book

## 迷你巴哥手拉書

現在你將會學到如何製作一本小書，可以當成禮物或是放在架上作為紀念品。我讓巴哥作為手拉書的主角，你可以自由選擇任何你喜歡的貓或狗。也許你更喜歡小倉鼠或金魚？這些寵物做成手拉書的感覺也很棒！

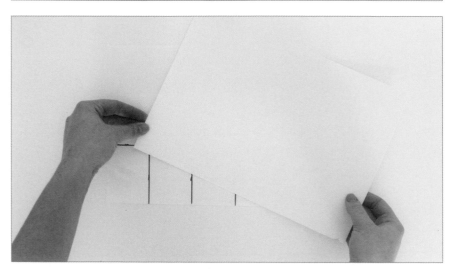

### STEP 1

首先在紙上面(20×28公分)製作版型。

使用馬克筆和尺，從紙張的底部邊緣畫出一條約8公分的水平線，再分別畫出五條約5公分左右的直線。

### STEP 2

把一張水彩紙（重磅數的紙張）放在你的版型（紙）上，讓水彩紙有參考的依據。

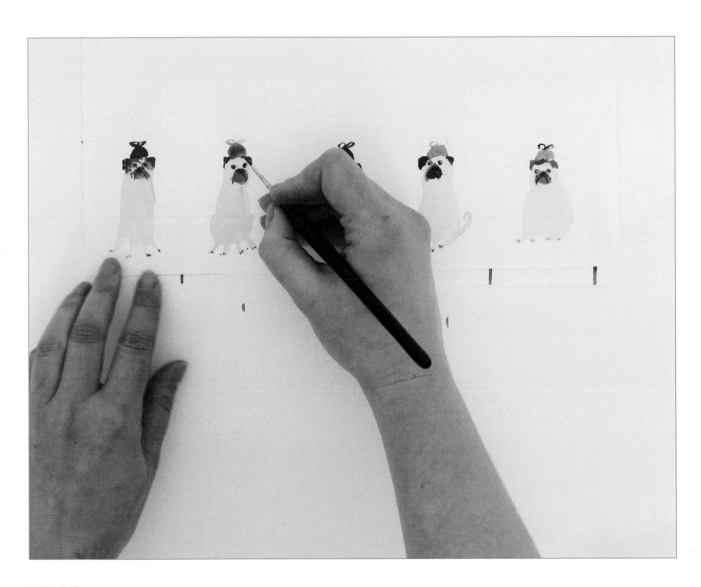

## STEP 3

使用32頁「帶帽子的巴哥」（你也可以選其他的
作品），在水彩紙上畫出5隻小巴哥。跟著底下的
版型紙確保每一隻巴哥的大小都方框內。

然後等水彩變乾。

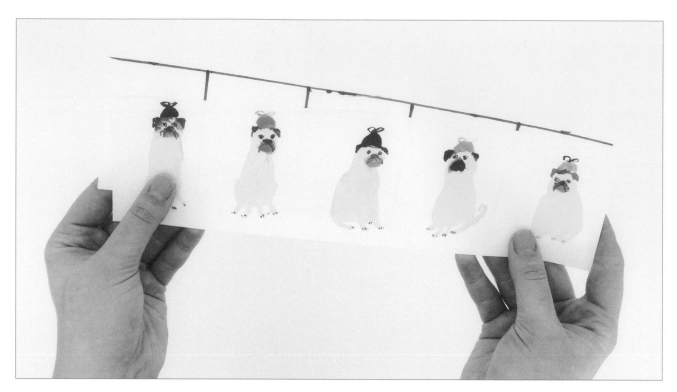

## STEP 4

現在要利用板型（紙）將水彩紙剪成一條長方形。將兩張紙合在一起，然後沿著水平線剪裁。同時也修剪掉最右側的紙張。

不要丟掉這張紙片，你會再需要用到它們。

我利用摺紙棒壓住每一道摺痕。你也可以用手指或是尺來壓。

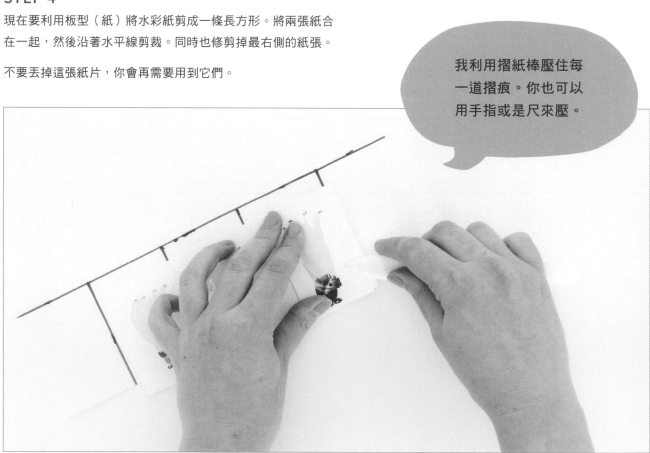

## STEP 5

對照你在STEP 1製作的版型（紙），在每一隻巴哥之間做出一個清楚的摺痕。然後顛倒折疊的方向，做出手拉書。

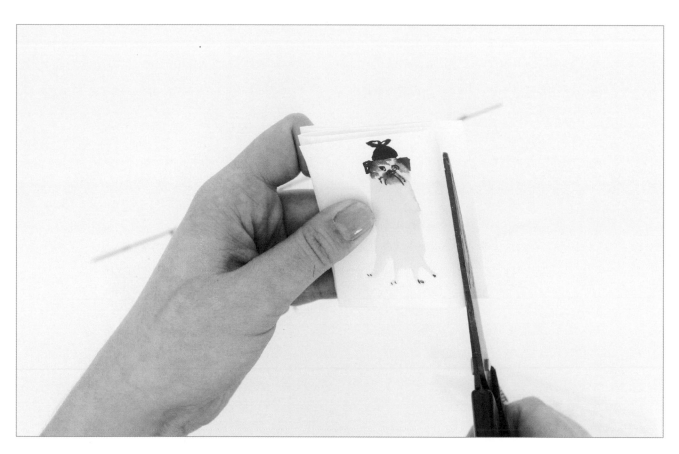

## STEP 6

用剪刀修剪從第一張和最後一張畫作多出的紙張。

## STEP 7

現在拿一張你在STEP 4用剩的水彩紙，剪下寬約1公分左右的長條。

將這張紙包在手拉書的中間。

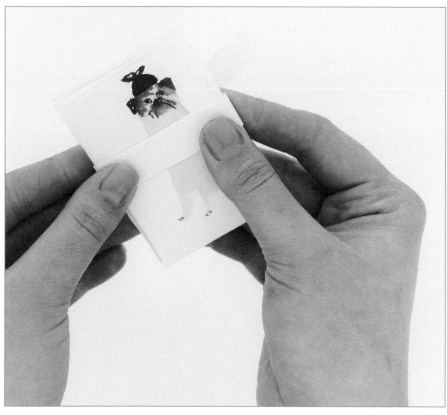

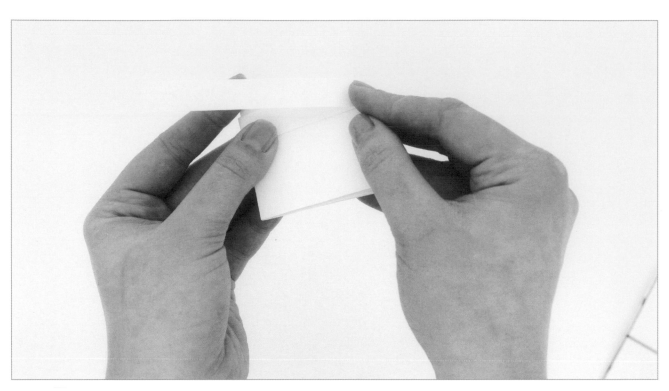

## STEP 8

修剪長條紙張多餘的部份，用一段紙膠帶
固定（書的腰帶）。

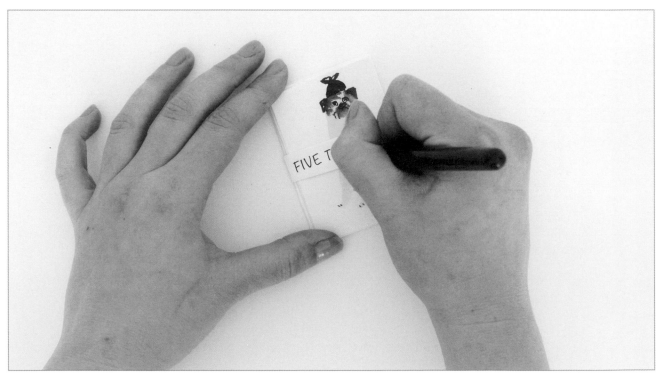

## STEP 9

翻到正面，在腰帶上寫下書名。

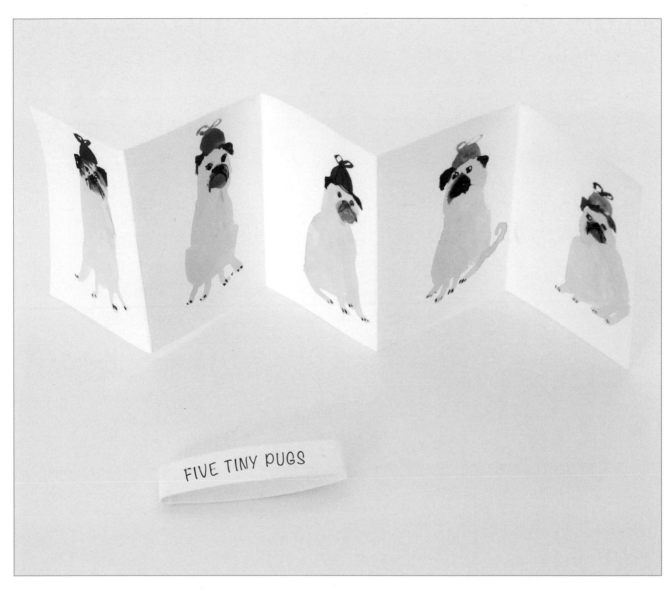

## STEP 10

現在你已經完成了！拉開這本書，享受每一張畫作，或是將它折疊起來，做成一本整齊的小紀念品，這非常適合熱愛狗狗的人。

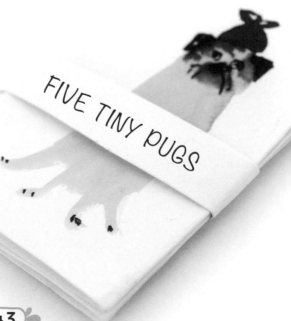

# ABOUT THE
# AUTHOR

## 關 於 作 者

*Faye Moorhouse* 費依·摩爾豪斯是一位英國插畫家,於英國海斯汀的海邊居住與工作。

她在2011年完成插畫學位。目前,她在Etsy網站上成功地經營販售手工藝品的線上商店,也有許多客戶與她合作,例如:紐約時報。費依喜歡製作陶瓷製品、拼貼畫和出版自己的小誌。